핵심 서양미술사

LES GRANDS
COURANTS ARTISTIQUES

LES GRANDS COURANTS ARTISTIQUES by GÉRARD DENIZEAU
© Larousse 2015
All Rights Reserved
Korean translation © 2018 by KL Publishing Inc.
Korean translation rights arranged with Larousse through Orange Agency

르네상스부터 초현실주의까지
예술 사조로 정리한

핵심 서양미술사

1판1쇄 펴냄 2018년 12월 17일
1판2쇄 펴냄 2021년 3월 29일

지은이 제라르 드니조 | **옮긴이** 배영란

펴낸이 김경태 | **편집** 홍경화 성준근 남슬기 한홍비
디자인 박정영 김재현 | **마케팅** 전민영 서승아 | **경영관리** 곽근호
펴낸곳 (주)출판사 클
출판등록 2012년 1월 5일 제311-2012-02호
주소 03385 서울시 은평구 연서로26길 25-6
전화 070-4176-4680 | 팩스 02-354-4680 | 이메일 bookkl@bookkl.com

ISBN 979-11-85502-70-0 03600

이 도서의 국립중앙도서관 출판예정도서목록(CIP)은 서지정보유통지원시스템 홈페이지(http://seoji.nl.go.kr)와
국가자료공동목록시스템(http://www.nl.go.kr/kolisnet)에서 이용하실 수 있습니다.(CIP제어번호: CIP2017035278)

르네상스부터 **초현실주의**까지
예술 사조로 정리한

핵심
서양미술사

LES GRANDS COURANTS ARTISTIQUES

제라르 드니조 지음 | 배영란 옮김

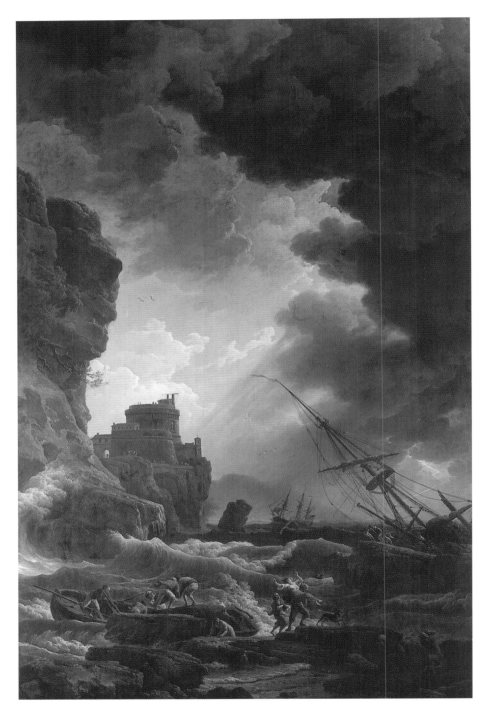

조제프 베르네, 「폭풍우·La Tempête」(1777), 캔버스 위에 유채, 아비뇽 칼베 미술관.

차례

일러두기

- 작가 이름과 작품 제목 등은 외래어표기법을 따랐습니다.
- 미술 작품은 한글 제목 옆에 해당 언어를 병기하되, 원제목을 확인하기 어려운 경우 영어 제목을 달았습니다.
- 단행본, 작품집, 신문, 잡지 등은 『 』로, 미술 작품, 단편 글 등은 「 」로 표기했습니다.

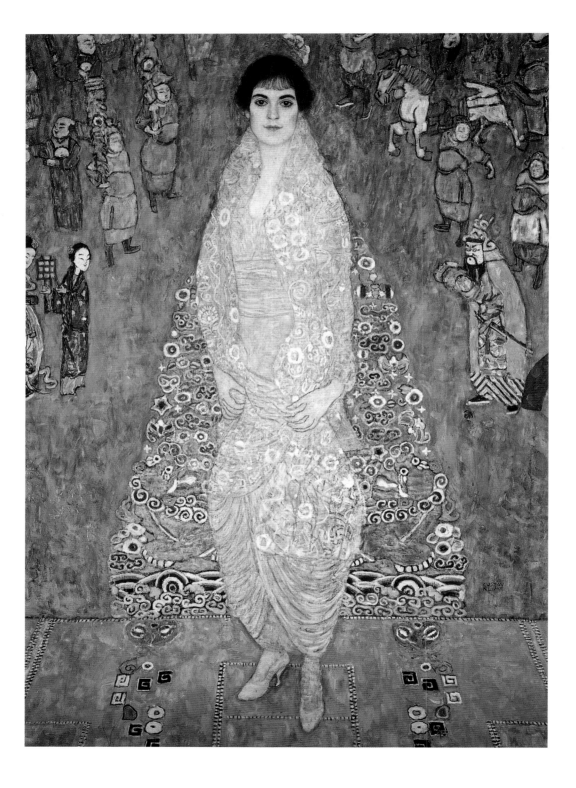

머리말

예술 사조는 그 독창성과 번성도로 정의된다. 하나의 예술 사조에서 실질적으로 중요한 것은 얼마나 오랜 기간 지속되었는지, 혹은 얼마나 폭넓은 지역으로 확산되었는지가 아니다. 그보다는 미술계를 구축하는 데 얼마나 고유의 독창적인 방식으로 기여했는지가 더 중요하게 작용한다.

예술가가 어떤 주제를 선택하고 어떤 심미성을 추구했느냐에 따라 예술가와 그 작품을 분류해주는 예술 사조의 개념은 이탈리아 르네상스 때부터 본격적으로 자리잡기 시작한다. 이후 시간의 흐름 속에서 예술 사조는 매너리즘과 고전주의, 바로크와 같은 여러 가지 표현 양식을 쏟아내면서 예술사에 뚜렷한 일관성을 부여한다. 이러한 현상은 19세기에 들어 더욱 두드러졌으며, 이에 따라 신고전주의나 낭만주의, 사실주의, 상징주의, 인상주의 등 당대의 주요 사조들이 우리 곁을 맴돌게 된다. 개중에는 비중이 더 작은 사조들도 있었으나, 모두 다 예술사의 논리적인 귀결에서 필수적이었다. 오리엔탈리즘에서 아르 누보 양식에 이르기까지 모든 사조가 저마다 차이를 보이며 뚜렷하게 갈렸지만, 나름대로 예술사에 기여했음은 쉽게 확인된다.

20세기 전반 또한 이러한 방향성을 크게 잃지 않으면서 야수파와 큐비즘, 추상화, 초현실주의를 탄생시켰고, 사학자들의 눈은 비주류의 파격적인 선구적 사조들 역시 놓치지 않는다.

◀ 구스타프 클림트Gustav Klimt, 「바흐오펜-에히트 남작부인의 초상Porträt der Baroness Elisabeth Bachofen-Echt」(1914), 캔버스 위에 유채, 180×126cm, 바젤 미술관.

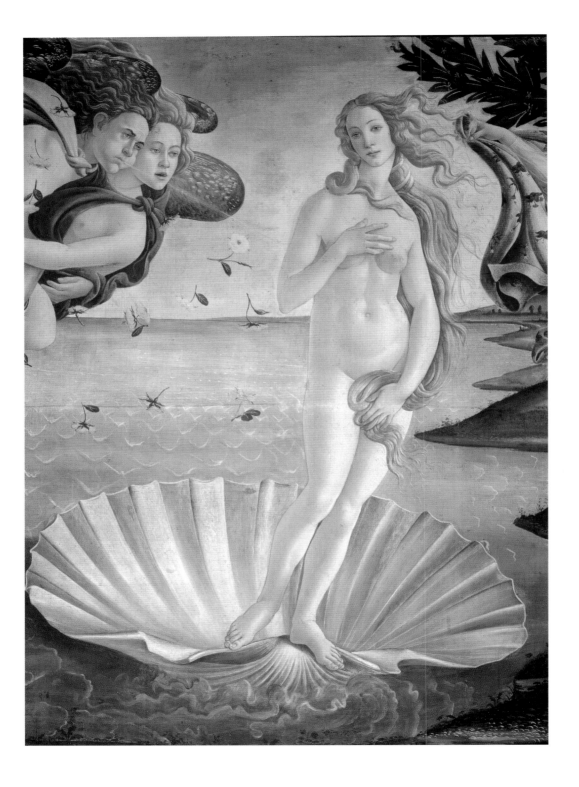

르네상스 *Renaissance*

피렌체 아르노 강 유역에서 태동한 15세기 이탈리아 르네상스는
유럽 문명의 흐름을 바꿔놓는 계기가 되었음은 물론
유럽인들이 그전까지 스스로의 문명에 대해 갖고 있던 생각도 변화시켰다.

피렌체,
15세기 이탈리아 문예 부흥 운동의 중심지

'콰트로첸토Quattrocento'로 대변되는 15세기 이탈리아 문예 부흥 운동 초기의 피렌체는 메디치 가문의 절대적인 영향하에 있었다. 새로운 건설 현장이 도처에 들어섰으며, 예술과 문학에 발맞추어 과학 분야에서도 변혁의 바람이 불었다. 건축가 필리포 브루넬레스키Filippo Brunelleschi는 고대 로마와 고전기 그리스의 유적을 기반으로 새로운 질서를 정립하며 원근법을 '발명'해낸다.

이러한 분위기 속에서 피렌체 두오모 성당의 돔 천장도 축조 전에 이미 모든 계산이 다 끝난 상태였으며, 그렇게 만들어진 성당은 너비 45m, 높이 106m의 막대한 규모에도 우아하고 섬세한 매력을 잃지 않았다. 브루넬레스키의 또 다른 작품인 산 로렌초 성당(1420~1429)과 산 스피리토 성당(1436~1445) 역시 탄탄한 이론적 계산을 기반으로 하되 심미성은 놓치지 않았는데, 브루넬레스키는 비현실적일 만큼 수학적으로 정교한 분위기 속에서 건축과 장식의 조화를 꾀했다.

당대의 또 다른 건축 대가 레온 바티스타 알베르티 Leon Battista Alberti는 형태보다 비례 중심의 미학을 구상한다. 1446년, 루첼라이 궁의 파사드(정면부) 설계에서 도리아 양식과 이오니아 양식, 코린트 양식 등 고대의 양식을 모두 중첩시키는 가운데 전체의 통일성을 추구하는 독특한 건축 해법을 선보이는데 이러한 건축 방식은 차후 1456년 산타 마리아 노벨라 성당의 건축에도 활용된다. 알베르티의 이론이 성공적으로 빛을 발하기 시작한 건 리미니의 템피오 말라테스티아노(1446~1540) 성당으로, 성당의 파사드 설계는 제정 로마 시대의 건축물로부터 영감을 얻었다.

마지막으로 이러한 사변적인 입장의 건축학적 응용 사례를 잘 보여준 인물은 '콰트로첸토'의 세번째 건축 대가 미켈로초 디 바르톨로메오Michelozzo di Bartolomeo 였다. 그의 걸작으로 손꼽히는 메디치 리카르디 궁전

◀ 산드로 보티첼리Sandro Botticelli, 「비너스의 탄생Nascita di Venere」(1482)의 세부, 템페라, 172×278cm, 피렌체 우피치 미술관.

르네상스 미술의 주요 특징

◆ 원근법의 사용
◆ 공간과 신체 고유의 수학적 비율 준수
◆ 유화 기법의 사용
◆ 인간을 인식의 중심에 두려는 의지 표명

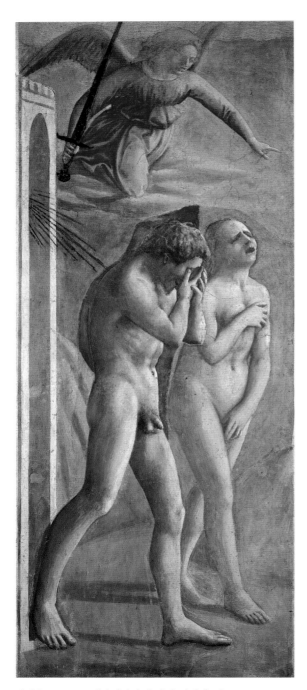

마사초Masaccio, 「낙원에서 추방된 아담과 이브Cacciata dei progenitori dall'Eden」(1424), 208×88cm, 피렌체 브란카치 성당의 프레스코화.

(1444~1460)은 1층의 건물 표면에 나타난 입체적인 벽돌 장식과 위층의 아치형 창문, 상단 돌출 장식, 정원(안뜰)의 콜로네이드 구조 등이 특히 눈에 띄는 작품이다.

근대 조각의 탄생

1401년, 기베르티Lorenzo Ghiberti는 피렌체 세례당으로 통하는 출입문 일체의 부조 장식 제작을 위한 공모전에서 여섯 명의 경쟁자를 제치고 우승을 차지한다. 그가 제친 경쟁자 가운데에는 조각가 야코포 델라 퀘르차Jacopo della Quercia와 건축가 브루넬레스키도 포함되어 있었다. 기베르티는 실제 풍경 속에 인물들을 집어넣어 자연미가 부각되는 장면들을 구상함으로써 피렌체 세례당의 북쪽 출입구(1403~1424)에 새로운 공간적 가치를 부여한다. 세례당 파사드의 청동문 「천국의 문Porta del Paradiso」 작업에서는 평부조(스키아차토Schiacciato) 방식을 사용했다.

도나텔로Donatello는 콰트로센토 조각의 대가로서, 차후 미켈란젤로Michelangelo에 이르기까지 지대한 영향을 미친 인물이다.

고딕 시기 이후의 도나텔로는 작품에서 인물의 심리를 묘사하는 데 치중하며 사실성을 살리고 고대의 우아한 아름다움을 표현하려는 특징을 보인다. 그는 1431년에서 1433년 사이 로마 지역을 여행하며 고대의 작품들을 연구하고 돌아온 직후 피렌체 두오모 성당의 칸토리아Cantoria(성가대석) 제작에 들어간다(1433~1439). 1453년 파도바에서 완성된 가타멜라타 기마상에서 웅장하고 힘있는 모습으로 가타멜라타를 표현한 도나텔로는 말년에 이르러 과격하고 공격적이며 극적인 표현을 살리는 방향으로 작품을 제작한다.

로비아 가문의 시초가 된 루카 델라 로비아Luca della Robbia는 '시유 테라코타' 기법을 고안해낸 인물로 알려

져 있다. 가마에서 구운 토기에 엷은 색의 유약을 입힌 뒤 꽃과 과일 모양으로 가장자리와 테두리를 액자처럼 꾸미는 방식이었다.

뿐만 아니라 루카 델라 로비아는 대리석 조각가이기도 했는데, 그의 주요 작품인 피렌체 두오모 성당의 성가대석은 도나텔로가 제작한 성가대석과 서로 짝을 이루는 걸작이다.

끝으로 안드레아 델 베로키오Andrea del Verrocchio는 「성 토마스의 의심Incredulità di San Tommaso」이라는 작품을 통해 플랑드르파의 미학과 신고전주의의 융합을 시도한다. 베네치아에 세워진 그의 청동 기마상 「콜레오니Colleoni」는 새로운 시대의 도래에 따른 고뇌가 잘 드러난 작품으로, 이 기마상에서 콜레오니는 정력과 자신감 넘치며 고압적인 모습으로 표현되는 한편 어두운 생각들로 동요된 듯한 느낌을 안겨준다.

> "그에게는 하늘이 그렇게 높아 보이지도,
> 세상의 중심이 그렇게 깊어 보이지도 않는다.
> 시간과 공간에 구애받지 않은 채
> 언제 어디서든 질주하며,
> …… 어디서든 신처럼 명령하고 추앙받고
> 영원해지고자 노력한다."
> — 마르실리오 피치노Marsilio Ficino, 「르네상스 시기의 사람들에 관하여」

프라 안젤리코와 마사초의 회화 공간

피렌체의 화가들 중 원근법에 따라 새로운 조형 공간을 규정하는 데 앞장선 두 인물은 프라 안젤리코Fra Angelico와 마사초Masaccio였다.

거룩한 신앙심과 빛의 화음을 표현한 프라 안젤리코는 피렌체 산 마르코 수도원의 수도사로, 메디치가의 명에 따라 이곳 수도원에 「수태고지Annunciazione」 「이집트 탈출기Fuga in Egitto」 「무고한 자들의 학살Strage degli

피에로 델라 프란체스카Piero della Francesca, 「성 십자가 전설: 숲의 찬미 및 솔로몬 왕을 찾아간 사바 여왕Leggenda della santa Croce: la Regina di Saba davanti a re Salomone」(1452~1458년경), 아레초 산 프란체스코 성당 프레스코화 세부.

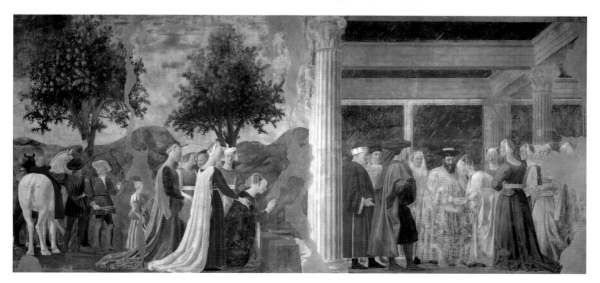

라파엘로Raffaello, 「알바의 성모Madonna d'Alba」(1511), 목판 위에 유채, 캔버스로 옮겨짐, 직경 94.5cm, 워싱턴 내셔널 갤러리.

이탈리아 문예 부흥의 완성기

이탈리아 문예 부흥기가 한창이던 15세기 중엽의 인물로는 피에로 델라 프란체스카Piero della Francesca와 산드로 보티첼리Sandro Boticelli를 비롯하여 폴라이우올로Pollaiuolo 형제, 도메니코 기를란다이오Domenico Ghirlandaio, 필리피노 리피Filippino Lippi, 피에로 디 코시모Piero di Cosimo 등이 있다.

피에로 델라 프란체스카의 작품에서는 차분함과 근엄함이 느껴지는데, 화면에서 정교한 계산을 통해 인물이 배치된 한편 작품 전체에 초자연적인 평온함이 깔려 있기 때문이다. 그는 「성 십자가 전설」 연작이라는 걸작을 남겼는데, 아레초 산 프란체스코 성당의 이 프레스코화는 모든 서사 구조를 다 담아내는 동시에 장식적 효과도 뛰어난 조형 예술 작품이다. 원근법이 두드러진 피에로 델라 프란체스카의 다른 작품 「예수의 책형Flagellazione di Cristo」에서는 몽환적인 분위기 속에서 기독교의 전통적인 비극적 주제가 다뤄진다.

innocenti」 등 간결하고 위엄 있는 장식화 일체를 제작한다. 통상 '마사초'라고 불리는 토마소 디 조반니Tommaso di Giovanni는 브루넬레스키에게 문의하여 원근법을 이해한 뒤 작품에 이를 응용했다. 한편 도나텔로의 작품 속 인물에게서 느껴지는 인간미에 깊은 감명을 받은 마사초는 브랑카치 성당의 프레스코 작업에서 즉각 이를 반영한다.

프라 안젤리코 및 마사초 외에도 필리포 리피Filippo Lippi와 도메니코 베네치아노Domenico Veneziano, 안드레아 델 카스타뇨Andrea del Castagno, 파올로 디 도노Paolo di Dono 등 여러 화가들이 혁신적인 화풍으로 피렌체를 뒤흔든다. '우첼로Ucello'라고도 불리는 파올로 디 도노는 이론적 지식을 기반으로 정교하게 현실을 표현하고자 한 3연작 「산 로마노 전투Battaglia di San Romano」(1456)로 유명하다.

15세기 이탈리아 문예 부흥기 '콰트로센토'의 주요 거장들

◆ 건축가: 브루넬레스키(1344~1446), 미켈로초(1396~1472), 알베르티(1404~1472)

◆ 조각가: 야코포 델라 퀘르차(1370?~1438), 기베르티(1378~1455), 도나텔로(1386~1466), 루카 델라 로비아(1400?~1482), 베로키오(1435~1488)

◆ 화가: 우첼로(1397~1474), 프라 안젤리코(1400?~1455), 마사초(1401~1428), 피에로 델라 프란체스카(1416~1492), 안토넬로 다 메시나Antonello da Messina(1430~1479), 만테냐(1431~1506), 보티첼리(1445~1510), 기를란다이오(1449~1494)

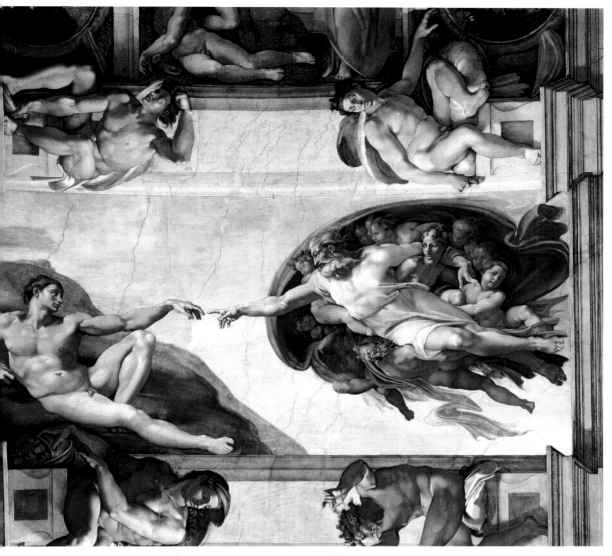

미켈란젤로Michelangelo, 「아담의 창조Creazione di Adamo」(1511년경), 바티칸 시스티나 성당의 프레스코화.

르네상스 전기의 대표 화가 중 한 명을 꼽으라면 아마도 산드로 보티첼리밖에 없을 것이다. 보티첼리의 작품 「봄Primavera」은 자연과 문명의 조화를 노래하는 그림으로, 작품에서 나타나는 종교적이며 정제된 분위기는 이후 작품 「비너스의 탄생Nascita di Venere」으로 이어진다. 이 그림 속 비너스의 아래로 처진 어깨와 작고 완만

한 가슴, 크고 암시적인 두 손, 꿈을 꾸는 듯한 눈빛과 굽이치는 머리카락은 매혹의 아이콘으로서 황홀한 자태를 잘 드러내준다.

끝으로 이솔라 디 카르투로에서 태어나 만토바에서 사망한 안드레아 만테냐Andrea Mantegna는 과학적인 측면에서 정확하게 자연을 묘사한 인물로, 뛰어난 창작 재

능에 걸맞은 기술적 역량을 보여준 화가이다. 1460년부터 그는 만토바 영주의 궁전을 장식하는데, 아직 궁에 남아 있는 작품 「신혼의 방Camera degli Sposi」은 진짜 같은 가짜 천장 채광창의 난간에 기대선 인물들을 그려넣어 착시 효과를 일으킨다. 그의 행보는 자연스레 「죽은 그리스도Cristo morto」(1480)로 이어진다. 극단적인 단축법이 사용된 이 작품에서는 숨이 끊어져가는 창백한 예수에게서 비극적인 느낌이 더욱 고조된다.

유럽 문명의 태동

16세기는 차후 유럽의 모든 미래의 교차점으로서, 이탈리아의 영향에도 불구하고 다양한 지역적인 특색이 살아 있는 문화유산이 구축되었다는 특징을 보인다. 이 시기 이탈리아 이외 지역에서 대대적으로 각국의 자립적인 성장이 이뤄진 점 또한 이러한 상황을 부추겼다.

알베르티와 피에로 델라 프란체스카의 제자 도나토 브라만테Donato Bramante(1444~1514)는 1499년 로마의 언덕 중 하나인 자니콜로 언덕 위에 매력적인 작은 신전을 공들여 세워 건축가로서 주목을 받는다. 그의 실력을 알아본 교황 율리우스 2세는 브라만테에게 성 베드로 성당의 재건 작업을 의뢰하고, 브라만테는 그리스 식 십자가를 올린 돔 지붕에 동일한 네 개의 파사드로 외부와

통하는 형태의 구상안을 제시한다. 다만 안타깝게도 설계안이 최종 건축물로 완성되는 것을 보지 못한 채 브라만테는 숨을 거두었고, 이후 다른 후임 건축가들이 성당 재건 작업을 이어가며 원안을 수정한다.

거의 비슷한 시기, 회화에 대해 가장 심도 있는 이론적 연구를 진행한 인물이 바로 레오나르도 다빈치 Leonardo da Vinci(1452~1519)이다. 그에게 회화란 '코사 멘탈레cosa mentale', 즉 '정신적인 것'으로서, 15세기의 모든 연구 업적을 기반으로 가시적 세계에 대한 과학적 구상을 요하는 작업이었다. 역사상 가장 완벽한 예술가로 통하는 미켈란젤로(1475~1564)는 「피에타 상Pietà」 「다비드 상David」 「모세 상Mosè」 「노예 군상Prigioni」 「론다니니의 피에타 상Pietà Rondanini」 등과 같은 조각상은 물론 시스티나 성당의 천장화 및 「최후의 심판」 같은 회화 작품, 성 베드로 성당의 돔 지붕과 캄피돌리오 광장 등의 건축물을 비롯하여 수많은 걸작을 남겼다. 타의 추종을 불허하는 막강한 실력의 소유자로서 고독한 예술가의 길을 갔던 미켈란젤로는 그 모든 차원의 양식과 연대별 특징, 심미성에 문제를 제기하며 기존의 질서와 흐름을 뒤흔들었다.

그 뒤를 이은 라파엘로Raffaello Sanzio(1483~1520) 역시 로마의 그림자에서 완전히 벗어나며 뭐라 형언할 수 없을 만큼 완벽한 회화를 선보인다. 지나친 기교 없이 온화한 매력이 두드러진 라파엘로의 작품에서는 선과 색의 융합, 성격의 표현, 구도의 균형감, 아름답고 참된 것의 우월함이 드러난다(바티칸의 '스탄차(방)'라 불리는 「벨베데레의 마돈나Madonna del Belvedere」 「성녀 세칠리아의 법열Estasi di santa Cecilia」 등).

1527년 카를 5세의 군대가 로마를 약탈한 이후부터는 예술의 구심점은 수도에서 베네토 지역으로 옮겨간다. 이곳에서는 특히 비첸차의 「테아트로 올림피코 Teatro Olimpico」, 티에네Thiene 궁, 빌라 로톤다Rotonda, 빌라 에모Emo, 빌라 바르바로Barbaro, 빌라 사레고

주요 작품

◆ 기베르티, 「천국의 문」, 피렌체 세례당(1425)
◆ 브루넬레스키, 피렌체 대성당 돔(1420)
◆ 마사초, 브랑카치 성당 프레스코화(1424)
◆ 도나텔로, 파도바 가타멜라타 기마상(1447)
◆ 보티첼리, 「봄」(1477)
◆ 만테냐, 「죽은 그리스도」(1480)

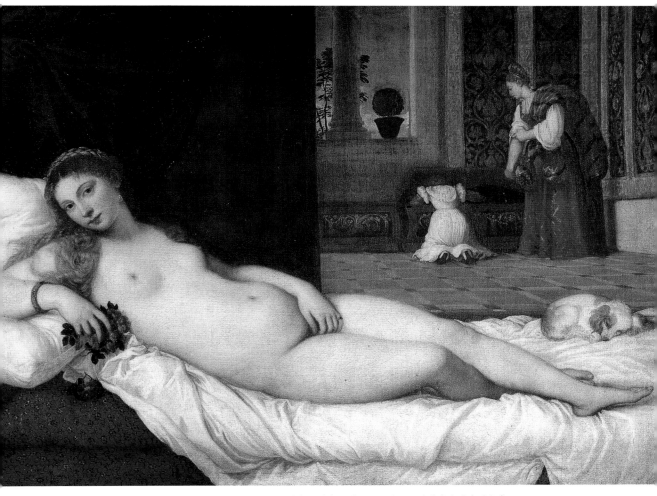

티치아노Tiziano, 「우르비노의 비너스Venere di Urbino」(1538), 캔버스 위에 유채, 119×165cm, 피렌체 우피치 미술관.

Sarego, 산 조르조 마조레San Giorgio Maggiore 성당, 레덴토레Redentore 성당 등을 지은 건축가 팔라디오Palladio의 활약이 두드러진다. 회화 역시 그에 뒤지지 않았는데, 「폭풍우Tempesta」의 조르조네Giorgione, 「성모 승천Assunta」의 티치아노Tiziano, 「스쿠올라 디 산 로코Scuola di San Rocco」의 틴토레토Tintoretto, 「가나의 혼인식Nozze di Cana」의 베로네세Veronese 등이 있다.

이탈리아 밖에서는 프랑스를 중심으로 르네상스 문예 부흥 운동이 일어났는데, 발 드 루아르Val de Loire 성이나 블루아Blois 성, 아제 르 리도Azay-le-Rideau 성, 샹보르Chambord 성 등 중세 성당 양식을 직접적으로 물려받아 변형된 고딕 양식으로 심미성을 살린 성들이 대표적이다.

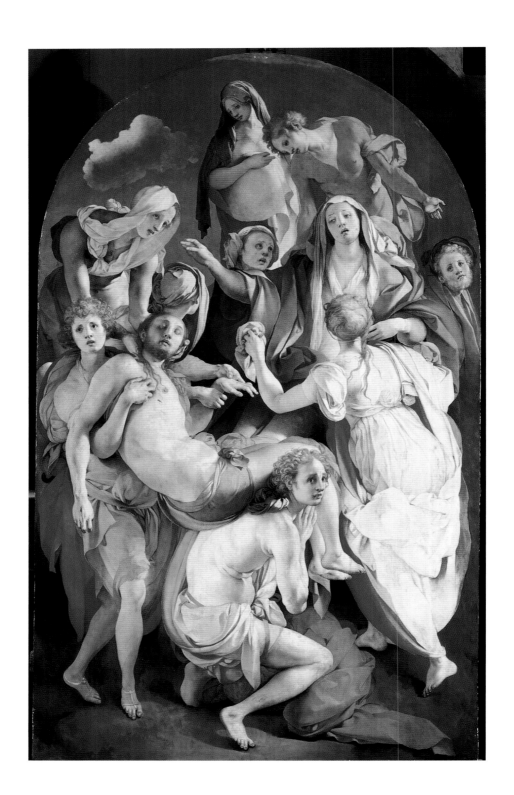

매너리즘 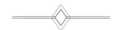 *Mannerism*

원래는 다소 부정적인 뉘앙스를 풍기는 이 단어는
정제미를 내세운 매우 광범위한 심미 사조를 가리키는 용어로서, 빛의 효과와 원근법에 의한 왜곡,
부드럽고 힘없는 느낌의 굴곡 있는 실루엣(모르비데차morbidezza 기법)에 대해
문제 제기를 하는 한편, 복잡한 색채 효과에 대해서도 반대하는 움직임을 나타낸다.

매너리즘의 전조

매너리즘 미술에서 실로 높이 살 만한 부분은 예술가의 주관적인 시각, 즉 전통적인 미적 기준에서 벗어난 개인의 내적인 시각이 우선된다는 점이다. 그러나 20세기 이전에는 이러한 부분을 전혀 인정받지 못했다. 로마 중심의 르네상스 시대부터 바로크 시대가 열리기까지의 오랜 기간 성행한 매너리즘 미술에서 미켈란젤로의 위치를 특정하기란 쉽지 않은데, 시스티나 성당 벽화 「최후의 심판」뿐만 아니라 다빈치의 「앙기아리의 전투Battaglia di Anghiari」와 라파엘로의 스탄차 중 「보르고 화재의 방 Stanza dell'Incendio di Borgo」에서도 스스로의 정당성을 추구한 이 매너리즘 세대 미술가들에게 미켈란젤로만 영향을 준 것은 아니기 때문이다.

매너리즘 미학은 이상적인 자연이라는 틀 안에서 해부학적으로 완벽한 인체의 이상형을 추구하던 기존 관행에서 벗어나 상당히 이론적인 시각을 견지하며 신진 부르주아 계층과 몰락하던 귀족 계층 모두를 타깃으로 삼았다. 이에 따라 오비디우스의 『변신』처럼 세속적인

주제를 다루는 경우가 많았으며 당대의 문학 작품에서도 소재를 끌어왔다. 유물론의 기원이 된 조르다노 브루노Giordano Bruno와, 그 모든 교리에 맞서 우주의 물리적 근거에 문제를 제기한 갈릴레이의 시대에 그 어떤 문예 사조도 이렇듯 르네상스 인문주의자들을 뒤흔들어놓은 정신적 지적 무질서를 대변해주지는 못했다.

이탈리아, 매너리즘의 기원

매너리즘이 프랑스 지역(퐁텐블로파), 플랑드르 지방(슈프랑거), 보헤미아 지방(로돌프 2세) 등을 중심으로 확산되긴 했으나, 그 중심은 단연 이탈리아였다.

매너리즘 화가 가운데 가장 대표적인 인물은 프레

◀ 폰토르모Pontormo, 「그리스도의 강하Deposizione」(1527), 목판 위에 유채, 312×191cm, 피렌체 산타 펠리시타 성당.

데리고 바로치Frederigo Barocci, 로소 피오렌티노Rosso Fiorentino, 줄리오 로마노Giulio Romano, ('파르미자니노Parmigianino'라는 별명으로 잘 알려진) 프란체스코 마촐라Francesco Mazzola(1503~1540), 다니엘레 다 볼테라Daniele da Volterra 등이며, 해당 화풍에 가장 많은 기여를 한 인물은 ('폰토르모Pontormo'로 불리는) 야코포 카루치Jacopo Carruci(1494~1557)와 ('브론치노Bronzino'라 칭하던) 그 제자 아뇰로 디 코시모Agnolo di Cosimo(1503~1572) 두 사람이다. 두 사람 모두 수많은 공식들의 레퍼토리로 회화의 개념을 바꾸어놓았는데, 둘의 작품에서는 창백하고 차가운 도자기 빛깔로 표현된 인물들이 현실과 동떨어져 보이며, 이러한 느낌은 유려한 기법의 사용으로 더욱 두드러진다.

폰토르모의 미학은 선명한 색채의 선택을 기반으로 하며, 체중이 한쪽으로 쏠린 자세(즉, 한쪽 다리의 힘을 풀고 가볍게 구부린 채 다른 한쪽 다리에 체중을 싣고 있는 자세)를 강조하고, 또한 해부학적 기법에서 몸의 선에 은근히 드러나는 굴곡을 주어 구도의 균형감을 깨뜨린다. 「메디치 가의 알레산드로Alessandro de' Medici」를 비롯한 폰토르모의 초상화 작품들은 부자연스러움 속에서 인물의 내적인 동요를 두드러지게 표현하는데, 화가가 매너리즘 미술의 결정적인 토대를 마련했던 것은 바로 대형 종교화 작품들을 통해서였다.

마찬가지로 미켈란젤로의 그늘이 느껴지는 브론치노의 경우, 금세 초상화가로서 세계적인 명성을 얻은 인물이다. 그는 기교를 부린 한색 계열의 색조를 사용하면서

도 폰토르모보다 더 힘 있는 데생을 보여주고(「비너스와 큐피드의 알레고리Allegoria del trionfo di Venere」), 꽤 기발한 구도를 고안하여 (불안정한 이목구비, 신체의 왜곡과 과장, 시선의 운동성 등) 모든 전형적인 표현들을 담아낸다.

프랑스 매너리즘의 현실과 한계

1530년에는 로소Rosso를, 이어 1532년에는 프리마티초Primaticcio를 영입해옴으로써 프랑수아 1세는 장식 분야에서 이탈리아의 우수성을 공식적으로 인정하고 나선다.

1540년 프리마티초가 로마 지역을 여행하고 1541년 세를리오가 퐁텐블로로 돌아오면서 이탈리아주의는 압도적인 인기를 끌었다. 제2 퐁텐블로파의 매너리즘 미학은 1625년까지도 앙브루아즈 뒤부아Ambroise Dubois, 투생 뒤브뢰유Toussaint Dubreuil, 마르탱 프레미네Martin Fréminet 등 앙리 4세의 궁정 화가들을 온통 사로잡았는데, 이후 시몽 부에Simon Vouet에 이르러서야 프랑스는

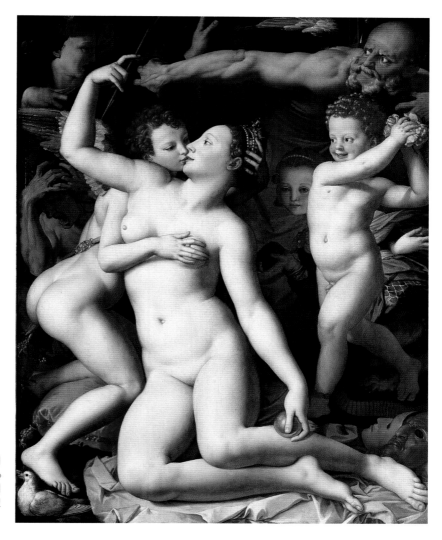

브론치노Bronzino, 「비너스와 큐피드의 알레고리Allegoria del trionfo di Venere」(1540~1545년경), 목판 위에 유채, 146×116cm, 런던 내셔널 갤러리.

유럽 회화 무대에서 인정할 만한 위치에 오른다.

소규모 예술가들 사이에서 반발이 일어나면서 조각의 경우는 상황이 꽤 복잡했다. 리지에 리시에Ligier Richier나 피에르 봉탕Pierre Bontemps도 그중 하나지만 특히 장 구종Jean Goujon, 제르맹 필롱Germain Pilon 등이 대표적이었다. 장 구종의 경우, 매너리즘 화가들에게서 얻은 가르침을 바탕으로 감각적 우아함을 살린 전형적인 프랑스적 표현을

이끌어냈고(루브르 박물관 쿠르 카레Cour carrée 파사드), 제르맹 필롱은 굴곡이 두드러지는 입체감과 표현상의 비장함을 서로 연계시켰다(「성 프랑수아Saint François」).

"매너리즘 화가들 덕분에 회화는 새로운 자유를 찾는다. 회화가 새로운 목적을 겨냥하게 되었기 때문이다."

— 앙드레 말로André Malraux, 『비현실의 세계L'Irréel』, 1974.

19

고전주의 *Classicism*

17세기 프랑스 미술은 르네상스 시대의 지성주의에 대한 반발로
다시금 영적인 색채가 강한 작품들을 만들어낸다. 시몽 부에가 포문을 연 이러한 움직임에 따라
니콜라 푸생으로 대표되는 고전주의 회화의 시대가 막을 올린다.

전원을 담은 그림, 종교를 담은 시각

프랑스의 르 냉Le Nain 형제는 일상의 풍경을 소박하고
간소하게, 그러면서도 위엄 있게 표현함으로써 그때까
지 서민 사회가 회화에서 그려지던 표현 양상을 뒤바꾸
어놓는다(「농부들의 식사Le Repas de Paysans」). 중세의 태
피스트리(장식 융단)에서만 하더라도 농민들은 귀족 계
층의 외양을 하고 농가에서 활동하는 모습으로 작품에
표현되곤 했다.

한편 종교적인 성찰과 깊이 있는 명상을 담아낸 그림
을 선보인 조르주 드 라 투르Georges de La Tour는 일화
중심의 그림에서 탈피하여 신비로운 내면세계를 파고들
면서 지극히 개인적인 사실주의를 담아낸다. 특히 조르
주 드 라 투르는 빛의 처리에 있어서 남다른 면모를 보
였는데, 그림 속에서는 광원이 드러나지 않는 경우도 많
았다. 입체감과 운동감의 부재는 얀센파의 대대적인 논
쟁으로 이어지고, 이에 따라 무의 세계를 가늠하는 문제
가 다시금 부상했다.

온화하고 신비로운 분위기 속에 담아낸 종교적 장면

들 가운데 가장 인상적인 것은 「작은 등불 앞의 막달라
마리아La Madeleine à la veilleuse」로, 절제된 표현과 밤의
비현실적인 분위기를 보면 카라바조Caravaggio가 그린
막달라 마리아와도 비슷한 느낌이다. 이와 정반대로 상
당히 세속적인 작품 「음악가들의 다툼Rixe de musiciens」
에서는 치졸하고 너저분한 상황 속에 뜻하지 않게 음악
이 개입된 모습이 묘사된다.

니콜라 푸생의 걸작

노르망디 출신의 니콜라 푸생Nicolas Poussin(1594~1665)
은 일생의 거의 대부분을 불멸의 도시 로마에서 보낸다.
루이 13세의 요청에 따라 파리에 왔지만 푸생은 결국
21개월만을 보낸 뒤, 1642년 가을에 다시 로마로 돌아

◀ 조르주 드 라 투르Georges de La Tour, 「작은 등불 앞의 막달라
마리아La Madeleine à la veilleuse」(1640~1645), 캔버스 위에 유채,
128×94cm, 파리 루브르 박물관.

> ### 고전주의 미술의 주요 특징
> ◆ 정교한 윤곽, 인물의 형태를 굴곡 없이 매끈하게 조각
> 처럼 표현
> ◆ 자연의 표현에 대한 애착
> ◆ 색보다 선을 중시

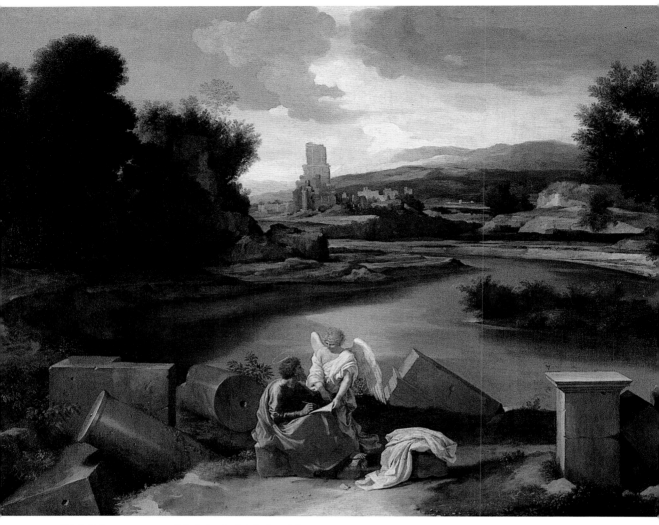

니콜라 푸생Nicolas Poussin, 「성 마태오와 천사가 있는 풍경Paysage avec Saint Matthieu et l'ange」(1640), 캔버스 위에 유채, 100×155cm, 베를린 국립미술관 회화관.

갔다. 당대의 미학적 화두에 정통했던 니콜라 푸생의 그림은 서정적인 구도와 조화로운 색채가 그 특징이며, 풍경에서도 시적이고 온화한 정취가 느껴진다.

「시인의 영감L'Inspiration du poète」 같은 초기작에서는 티치아노의 영향도 느껴지지만, 「성 에라스무스의 순교Martyre de Saint Érasme」 같은 경우는 바로크의 정수가

담긴 극적 효과를 노리는 작품이다. 「성 야고보에게 나타난 성모 마리아Apparition de la Vierge à Saint Jacques le Majeur」나 「아조스의 페스트La Peste d'Azoth」처럼 절망과 체념의 분위기 속에서 집단참사를 담아낸 비극적 작품을 통해 푸생은 르네상스 시기의 지성주의를 배제하고 고전 미술의 세련미를 추구한다. (즉, 아테네 예술가 특유

22

의 간결하고 정제된 양식을 따라간 것이다.) 이후에는 종교적 색채가 가미된 고요한 분위기의 대작을 주로 그리는데, 「디아나와 엔디미온Diane et Endymion」「류트 연주자가 있는 바쿠스제(祭)La Bacchanale à la joueuse de luth」 같은 작품이 대표적이다.

프랑스 유파의 다양성

푸생의 친구인 클로드 젤레Claude Gellée는 통상 '르 로랭Le Lorrain'으로 칭하는 화가로서, 주로 고대를 소재로 하여 고대의 유적(「로마 유적, 팔라티나 서부Ruine de Rome, côté ouest du Palatin」)과 신화(「파리스의 심판이 있는 풍경 Paysage avec le jugement de Paris」), 성서의 주제(「이집트 탈출기Fuite en Égypte」) 등을 화폭에 담는다. 「강물을 가로지르는 인물이 있는 풍경Paysage avec figures traversant un ruisseau」처럼 고대의 정신적인 평온 상태에 대해서도 찬미하는 경향을 보이는데, 이러한 작품에서는 빛의 효과로써 웅장한 느낌을 부여한다. 필리프 드 샹파뉴 Philippe de Champaigne 같은 경우는 리슐리외 추기경의 초상화 주문으로 1635년 자신의 예술적 정점을 찍게 되는데, 그가 그린 이 초상화에서는 지병으로 고통받는 와

중에도 보기 드물게 지적인 기운이 느껴진다. 1643년부터는 색채의 풍성함이 사라지고, 내면에서 발하는 빛이 기도하는 (혹은 예배 자세를 한) 인물의 얼굴을 비춰주며, 배경은 검소하고 소박한 색조로 처리된다(「봉헌, 두 수녀 Ex-voto, les deux nonnes」). 끝으로 샤를 르 브룅Charles Le Brun의 경우는 베르사유 궁전의 장식을 맡은 화가로서, 궁 안의 도처에서 빛나는 휘황찬란한 장식들은 바로크의 허상을 가리키는 듯하다. 하지만 베르사유 궁의 장식은 완벽한 대비 효과가 나타나는 가운데, 감각적 쾌락과 물질적 화려함이 밀접하게 연결된다.

단명한 탓에 더 오랜 기간 명예를 누리지 못했던 외스타슈 르 쉬외르Eustache Le Sueur(「성 브루노의 삶Vie de saint Bruno」)는 라파엘로의 영향으로 간소함과 아름다움, 웅장함이 두드러진 예술을 선보인다. 이렇듯 17세기 프랑스 회화의 고전주의 특성은 반동에 의해서보다는 선택에 의해 정해진 면이 더 크다. 이탈리아 회화에 대항하기 위해 요구되던 프랑스 회화의 독립성은 자기 유폐적인 양상으로 나타나지 않았으며, 베르사유 시대의 프랑스 회화는 남쪽(라파엘로)과 북쪽(루벤스)으로부터 영향을 받는 가운데 검토 및 조율의 과정을 거쳐 독자적이고 다양한 표현을 발전시켜나간다.

주요 작품

◆ 푸생, 「아르카디아의 목자들Et in Arcadia ego」(1638)
◆ 샹파뉴, 「봉헌, 두 수녀」(1662)
◆ 르 로랭, 「디도와 아에네아스, 그리고 그 시종들이 있는 카르타고 전경Vue de Carthage avec Didon, Énée et leur suite」(1675)

건축적인 표현

17세기 초는 건축적으로도 풍요로운 시기였다. 파리에 루아얄 광장, 도핀 광장 등이 조성됐으며, 이어 망사르François Mansart의 샤토 드 메종château de Maisons이 파리 근교 메종 라피트에 건립되었다. 이후에도 건축가 르 보Louis Le Vau, 조경예술가 르 노트르André Le Nôtre, 화가 르 브룅Charles Le Brun 등이 보 르 비콩트 Vaux-le-Vicomte 성을 축조함으로써 베르사유 궁의 전조가 된다.

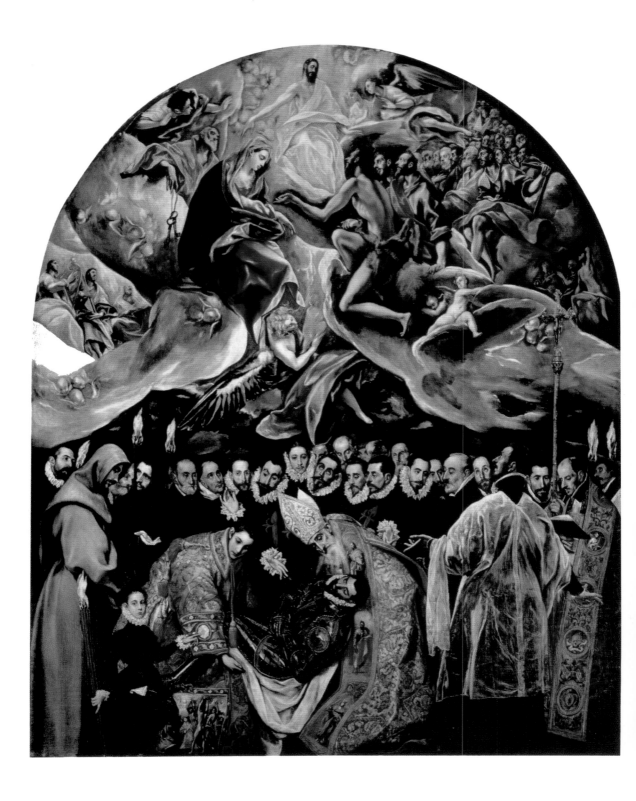

바로크 미술 *Baroque art*

역사적인 시기로 봤을 때 바로크 운동은 16세기 말 이탈리아 로마에서 태동했다.
'바로크'라는 용어는 1563년 가르시아 다 오르타Garcia da Orta가 쓴
의료서 『콜로키오스Colóquios(대화집)』에서 맨 처음 등장했는데,
이 책에서 '바로크'는 '일그러진 진주'를 의미했다.

역사적 영향

르네상스의 불길이 사그라지자 유럽에서는 종교 개혁의 확산을 막기 위한 트리엔트 공의회(1545~1563)가 개최된다. 기독교계 예술가들은 이를 계기로 교리에 부합하는 창작 활동에 대한 고민을 할 수밖에 없었다.

음악가, 화가, 건축가 들은 이제 신도들에게 예수의 말씀을 보다 친근하게 재현해줌으로써 예수의 가르침을 드높이는 책무를 맡게 되었으며, 작곡가 팔레스트리나Giovanni Pierluigi da Palestrina와 건축가 비뇰라Giacomo Barozzi da Vignola는 각각 '교황 마르첼리의 미사Missa Papae Marcelli'와 로마의 제수 성당(혹은 '예수의 신성한 이름 성당')을 만들어냄으로써 이 같은 소명을 다하고, 화가 그레코El Greco 역시 같은 맥락에서 「오르가스 백작의 매장El entierro del conde de Orgaz」을 그린다.

세 작품 모두 로마 교회의 만행, 특히 가톨릭 교계제도(교회 성직자 계급 제도)의 극심한 타락으로 등을 돌린 수많은 평신도들을 포섭하려던 것이었다.

◀ 엘 그레코El Greco, 「오르가스 백작의 매장El entierro del conde de Orgaz」(1586), 캔버스 위에 유채, 460×360cm, 톨레도 산토 토메 성당.

유럽 회화의 새로운 균형 회복

17세기에는 바로크 운동이 성공을 거둠으로써 유럽 각국 사이의 균형이 회복된다. 최후의 거장 카라바조를 끝으로 이탈리아 회화가 조금씩 시들어가고, 그에 반해 프랑스와 네덜란드, 스페인 등지의 유파는 눈부시게 성장한다.

프랑스의 경우, 르 냉 형제와 조르주 드 라 투르, 푸생, 르 로랭, 샹파뉴, 르 브룅 등을 비롯하여 다수의 화가들이 그 이름을 남겼으며, 네덜란드에서는 그보다 더 많은 수확이 있었다. 바로크 시대를 선도해나간 루벤스Peter Paul Rubens는 물론 반다이크Anthony van Dyck, 할스Frans Hals, 요르단스Jacob Jordaens, 렘브란트 반 레인Rembrandt Van Rijin, 라위스달Jacob van Ruysdael, 페르메이르Johannes Vermeer 등이 명성을 떨쳤기 때문이다. 스

바로크 미술의 주요 특징

◆ 현실을 왜곡하는 고전주의에 대한 반발
◆ 무질서와 동세를 중시하며, 중첩을 선호하는 화면 구성
◆ 절제미가 강조된 고전주의와 달리 감정을 집중적으로 표현

페인에서도 리베라José de Ribera, 수르바란Francisco de Zurbarán, 벨라스케스Diego Velázquez, 무리요Bartolomé Esteban Murillo 등이 톨레도에서 그레코가 시작한 바로크 운동의 명맥을 이어갔다.

반면 조각 및 건축의 경우, 타의 추종을 불허하는 실력으로 교회 및 로마 상류층을 위한 걸작을 양산한 거장 베르니니Giovanni Lorenzo Bernini를 필두로 여전히 이탈리아가 강세를 보인다.

플랑드르 지방에서 스페인까지 확산된 바로크 회화

1600년 로마 체류기 때 페터르 파울 루벤스(1577~1640)는 아마도 실물 크기 인물을 화면에 배치할 수 있을 만큼 커다란 판형에 작업하는 방법을 눈여겨본 모양이다.

하지만 루벤스는 특히 인물에 생기를 불어넣는 데 남다른 능력이 있었다. 그는 빛을 활용하여 입체감을 나타내기보다 재빠른 붓질을 통해 인물에 생명력을 부여하며 질풍노도의 파란만장한 삶이나 일상의 즐거운 삶을 표현해냈다(「네덜란드 지방의 축제Kermesse」 「헬레나 파우르먼트Helena Fourment」 「동방박사들의 경배Aanbidding

door de Koningen」). 이렇듯 웅장한 작품은 실내 장식에 적합했으므로 루벤스의 명성은 곧 빠르게 확산되며 주문이 쇄도한다. 그 가운데 루벤스가 직접 작업한 경우는 극소수에 불과하고, 대부분은 그가 이끄는 대규모 작업실로 넘어갔다. 당대의 수많은 화가들은 개의치 않고 그의 작업실로 와서 일을 거들었다.

플랑드르파는 뛰어난 초상화가 반다이크와 흥미로운 시선으로 전원의 일상을 관찰하던 요르단스가 주도해 나아갔는데, 모든 작품에 환상적인 느낌의 온화함이 감도는 페르메이르(「델프트의 전경Gezicht op Delft」) 또한 17세기 네덜란드 회화의 기적을 만들어낸 주역으로 손꼽힌다.

렘브란트(1606~1669)는 당대의 그 누구도 따를 수 없을 만큼 내면의 어둠을 파고드는 작품을 선보인다. 인위적인 미를 경멸했던 렘브란트는 독특한 구도와 어두운 색조를 사용하여 극적으로 영원과 마주한 취약한 인간의 불안과 공포에 잠식된 취약한 인간을 표현한다.

한편 디에고 벨라스케스(1599~1660)는 「시녀들Las Meninas」이란 걸작을 통해 북유럽 예술가 못지않은 스페인 화가들의 뛰어난 천재성을 보여준다. 티치아노, 카라바조, 루벤스 등의 영향 하에서 후세페 데 리베라, 프란시스코 수르바란, 바르톨로메 에스테반 무리요 등이

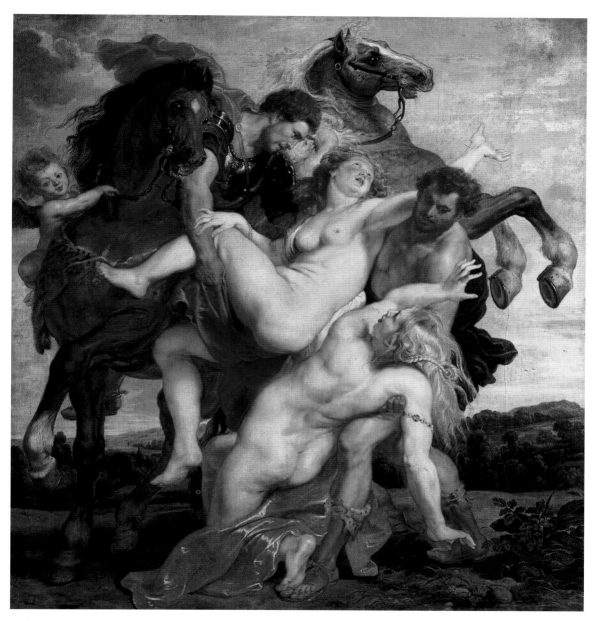

페테르 파울 루벤스Peter Paul Rubens, 「레우키포스 딸들의 납치The Rape of the Daughters of Leucippus」(1618년경), 캔버스 위에 유채, 224
×210cm, 뮌헨 알테 피나코테크.

이끌던 이베리아 반도 회화의 '황금기'를 대표하는 벨라스케스는 네덜란드에서 시작하여 플랑드르와 프랑스를 거쳐 스페인으로 이어지는 17세기 미술 산맥의 반대편 최극단을 장식한다.

앞서 나열된 인물들만큼 광범위하게 명성을 얻지는 못했어도 재능에 관해서는 이들에게 결코 뒤지지 않는 다수의 예술가들이 이러한 황금기가 꽃을 피우는 데에 기여한다.

세비야에서 수학한 프란시스코 데 수르바란도 그중 하나였다. 카라바조의 뒤를 이은 가장 뛰어난 후학이었던 그는 극적인 효과가 두드러지는 테네브리즘 기법(tenebrism, 격렬한 명암 대비로 극적인 효과를 주는 기법)을 종교화와 정물화에 사용하여 대상을 직접적으로 부각시킨다(「아시시의 성 프란체스코San Francesco d'Assisi」). 같은 지역 출신의 바르톨로메 에스테반 무리요도 주로 종교화 작업에 매진했지만, 그에게 사후 명성을 가져다준 건 아이들을 매력적으로 담아낸 초상화 작품들이었다(「구걸하는 소년Joven mendigo」). 독특한 명암 기법을 사용하는 무리요는 소박하면서도 화사한 색조를 사용하여 인물이 좀 더 인간적으로 보이게끔 만든다(「성 요한과 아기 예수San José con el Niño Jesús」).

호세 데 리베라도 같은 스페인 출신이긴 하나, 생애 대부분을 이탈리아에서 보냈다. 종교화 작업(「성 세바스티아노Saint Sebastian」「성 필립보의 순교Martyrdom of Saint Philip」)으로 명성이 높던 그는 신화와 고대 분야로도 발을 넓혔으며, 내공이 깊어질수록 색조는 맑아지고 구도는 단순해져갔다. 멀리 네덜란드에서는 야코프 판 라위스달이 유럽 풍경화의 대가로 자리잡는다. 여행을 하면서 눈앞에 펼쳐지는 전경에 사로잡힌 그는 숲과 전원의 풍경을 담아낸 작품들을 다수 작업한다. 특히 이러한 풍경 위로 보이는 격동적인 하늘에서는 구름을 표현하는 화가의 능숙한 기법이 드러난다. 평온하고 울적한 그의 작품은 상징적이고 신비적인 측면을 분명히 담고 있다.

끝으로 변방의 매력적인 포르투갈 여성 화가 조제파 드 오비두스Josefa de Óbidos를 빼놓을 수 없는데, 처음에는 수도원 생활에만 매진했으나 독창적인 바로크 예술 작품을 남기는 데 기여한다. 당대에 이미 수르바란의 영향이 느껴지던 일련의 조각 작품으로 일찍이 명성을 얻은 그는 성인들의 초상화와 제단 뒤 장식화뿐만 아니라 정물화 작품에 이르기까지 다수의 작품들을 남겼다.

주요 작품

◆ 페터 파울 루벤스, 「레우키포스 딸들의 납치」(1620)
◆ 디에고 벨라스케스, 「시녀들」(1656)
◆ 요하네스 페르메이르, 「델프트의 전경」(1660)

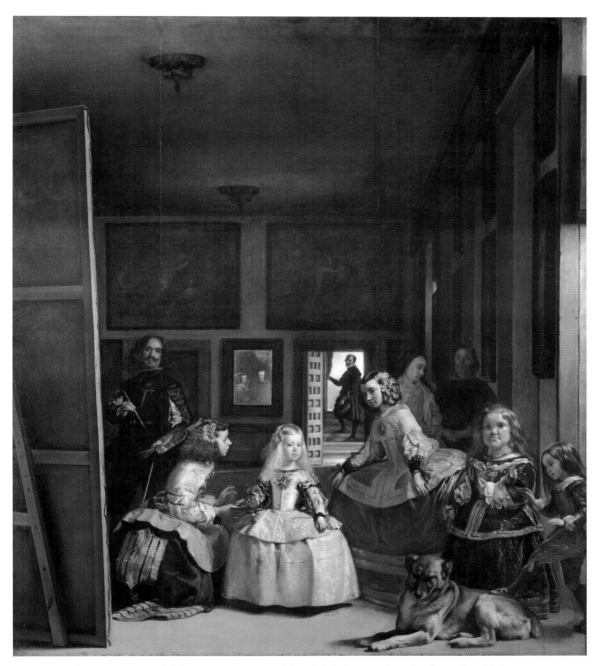

디에고 벨라스케스Diego Velázquez, 「시녀들Las Meninas」(1656), 캔버스 위에 유채, 318×276cm, 마드리드 프라도 미술관.

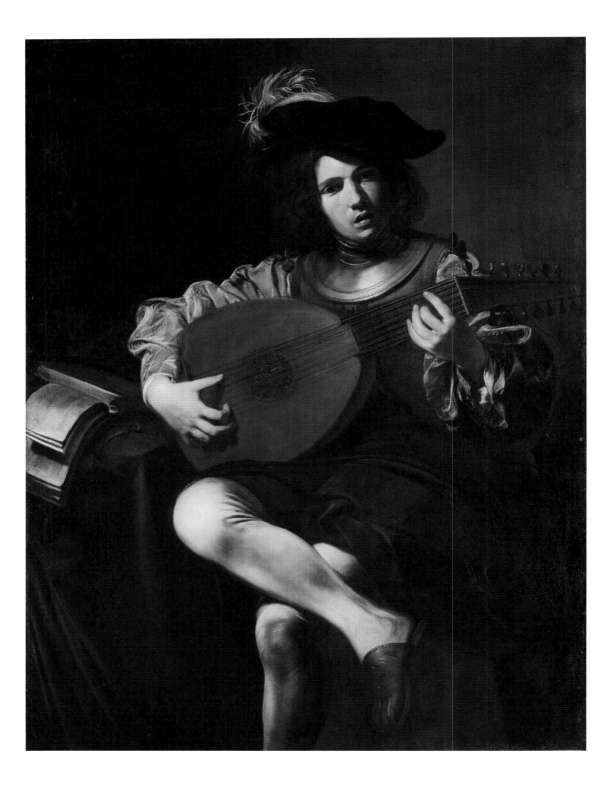

카라바조주의 *Caravaggism*

고전주의의 이상적인 아름다움에 치중하던 카라치Carracci파와는 달리
카라바조는 화가로서 살아가는 동안
늘 지극히 인간적이면서도 신비적인 영성의 색채가 가미된
진실성을 추구하고자 노력했다.

―――――◇―――――

「엠마우스의 순례자들Cena in Emmaus」이나 「의심하는 토마Incredulità di San Tommaso」 등 강렬한 빛이 두드러진 카라바조의 작품들은 17세기 전반의 회화 작품 다수에 '카라바조주의'라는 말을 붙일 수 있을 만큼 유럽 전역에 지속적으로 상당한 영향을 미쳤다.

꺼져가는 바로크의 예기치 못한 영향

하나의 구조적인 미술 운동이라기보다는 (어느 정도 무의식적인) 집단적 시도로 나타났던 카라바조주의는 꺼져가던 바로크 미학을 소생시키고자 했던 노력의 일환이었다. (종교개혁에 맞서 가톨릭 교리를 재정비한 트리엔트 공의회가 1563년에 막을 내렸으므로) 16세기 말 내내 예술가들은 로마 가톨릭 교계제도의 권고 사항에 수긍하여 보다 명료하고 감성적이면서 유혹을 뿌리치는 내용의 미술을 구현했다. 이로써 르네상스 미술을 이탈한 예술가들은 예수의 고난에 대한 표현을 중시하는 한편, 헌신적인 신앙 활동의 의무와 가톨릭의 포교에 역점을 두었

다. 즉 바로크 미술의 원류를 따라갔던 것이다.

그런데 인간의 위대함과 추악함, 그리고 비참함과 화려함을 대비시켜 구도적인 정서를 이끌어낸 카라바조 미술은 이러한 시대적 요구에서 멀어지지 않고 그 이상의 효과를 발휘한다(「성 바오로의 개종Conversione di san Paolo」). 미켈란젤로의 눈부신 선례 이후로 가장 독보적인 역량을 보여준 카라바조의 이 미술적 혁신으로 말미암아 그의 명성은 국외로까지 확산됐고, 1610년 화가가 일찍이 세상을 떠난 이후에는 그를 따르던 후대 화가들이 무한한 연구와 실험을 이어간다.

◀ 발랑탱 드 불로뉴Valentin de Boulogne, 「류트 연주자Le Joueur de luth」(1625년경), 캔버스 위에 유채, 128×99cm, 뉴욕 메트로폴리탄 미술관.

카라바조 미술의 주요 특징

◆ 일상생활에서 차용한 통속적이고 평범한 장면의 표현
◆ 대개의 경우, 단경單景 위에 구축한 단순한 구도
◆ 갈색, 검정색, 빨간색을 주로 사용
◆ 대형화의 작업
◆ 외부의 빛과 명암법을 상징적으로 사용하여 핵심적인 부분으로 시선을 유도

카라바조주의의 대표적 특징

매너리즘 미술의 변칙적인 양상과는 달리 카라바조는 화면에 생기와 활기를 부여하는 일련의 화법들을 정립한다. 먼저 판형은 대개 가로가 긴 대형화로 그려졌는데, 실물 크기의 인물을 작업하기에 용이한 이 같은 판형은 관객이 작품을 보자마자 곧 이에 가까워진 듯한 느낌을 주는 효과가 있다. 뿐만 아니라 카라바조는 특히 빛의 역할에 대해서도 완전히 재해석했는데, 작품의 주제를 강하게 부각시키는 빛은 어두운 음영 부분이 단순한 배경 공간 정도로 전락할 만큼 강도 높게 표현된다. 갈색과 검정색이 주를 이루는 가운데 붉은색이 돋보이는 색조 역시 매우 짙게 나타나며, 끝으로 주제 면에서도 카라바조는 르네상스 미술 및 매너리즘 미술과 분명히 선을 긋는다. 그에 따라 카라바조의 작품에서는 서민들과 거리의 악사들, 걸인들, 사기꾼들이 주된 위치를 차지했고, 이러한 부분은 작품 「여자 점쟁이Buona ventura」에서 가장 잘 드러난다.

카라바조 이후의 화가들

거장이 세상을 떠난 후, 수많은 화가들은 카라바조가 남기고 간 자유의 교훈으로부터 영감을 얻었다. 그의 대표적인 계승자로는 보통 이탈리아의 화가 젠틸레스키Gentileschi가 손꼽히지만, 카라바조주의는 프랑스와 스페인을 비롯한 유럽 전역으로까지 확산됐다. 프랑스의 대표적인 카라바조주의 화가 르 발랑탱Le Valentin은 생의 대부분을 로마에서 보냈는데, 자기만의 독창적인 색조를 선보이는 가운데에서도 카라바조의 영향은 여과 없이 보여준다. 이밖에도 투르니에Tournier와 레니에Régnier 등이 재능 있는 카라바조주의 화가들로 손꼽히며, 두 사람 모두 스승의 심미적 표현을 정제시켜가는 데 주력했다. 그러나 이 모두를 압도적으로 능가하는 이가 바로 조르주 드 라 투르다. 그는 카라바조의 후예들 가운데에서도 가장 뛰어난 화가인 동시에 유일하게 그 스승에게 버금가는 실력을 보여준 인물이었다. 뿐만 아니라 그가 구축한 미학은 부에 및 비뇽Vignon의 주도 하에 17세기 후반 프랑스에서 발전한 고전주의의 기틀을 마련하는 데도 부분적으로 기여한다. 다만 북유럽 지역에서는 위트레흐트Utrecht파를 제외하면 카라바조의 영향이 상대적으로 미약한 편이었다.

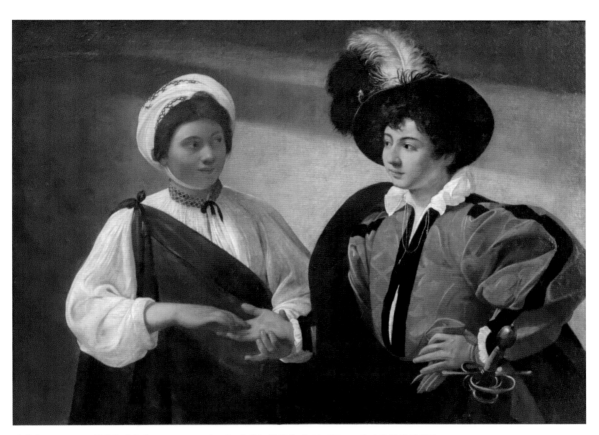

카라바조Caravaggio, 「여자 점쟁이Buona ventura」(1594), 캔버스 위에 유채, 99×131cm, 파리 루브르 박물관.

로코코 *Rococo*

18세기 조형예술에는 종종 '로코코'라는 기이한 이름이 붙는데,
'로코코'는 '조약돌 혹은 인조석'을 가리키는 프랑스어 '로카유rocaille'와
'바로크'를 뜻하는 이탈리아어 '바로코Barocco'를 단순 합성하여 만든 축약어다.

◇

15세기만 하더라도 '로카유 장식'은 단순히 돌멩이를 쌓아올린 것에 불과했으나, 이후 차츰 돌멩이와 조가비를 시멘트로 발라 분수전을 꾸미는 혼합 장식물로 변형된다. 조가비 장식이 단순한 장식 요소에서 영감의 원천으로 격상됨에 따라 18세기 중후반부터는 이러한 장식이 로코코 양식으로 변모하며 다른 지역으로까지 확산된다.

장식 기법에서 출발한 로코코 양식

로코코 양식의 기원으로 올라가보면 세공사나 실내장식 공예가 등을 비롯한 창의적인 장식가들의 이름이 눈에 띈다. 1733년 메소니에Meissonnier가 나선형 장식, 연꽃형 아치, 소용돌이 장식 등을 중심으로 새로운 형태들을 총망라한 디자인북 『채소도안집Livre des Légumes』을 발간한 뒤로 본격화된 대칭 구조는 당대에 선풍적인 인기를 끌었다. 1715년에서 1740년까지는 곡선과 아늑함, 우아함, 여성성이 대두되며 인조석 장식이 인기를 끄는 듯했는데, 드 코트De Cotte, 가브리엘Gabriel, 보프랑

▼ 앙투안 바토Antoine Watteau, 「파리스의 심판Le Jugement de Pâris」(1718-1721년 경), 목판 위에 유채, 47×31cm, 파리 루브르 박물관.

Boffrand 등의 건축가들은 이러한 인조석 장식에 규칙적인 효과를 가미하여 이를 이탈리아 바로크 미술에 버금가는 양식으로 만든다.

프랑스 특유의 재능을 보인 바토

바토Watteau(1684~1721)는 바로크 미술의 경향과 고전주의 성향 사이에서 미묘한 균형점을 찾았다. 따라서 작품 「키테라 섬의 순례Pèlerinage à l'île de Cythère」 역시 수수께끼 같은 장면 속의 끝없는 행렬과 여러 곳에 분포된 광원의 기이한 조합을 통해 몽환적인 분위기 속에 비현실적인 느낌을 담아낸다. 게다가 바토의 작품에서는 늘 신비롭고 심오한 느낌이 드는데, 가슴 시린 울적함이 감도는 가운데 섬세하게 소재를 풀어내기 때문이다. 이를

로코코 미술의 주요 특징

◆ 예술 작품의 장식적인 역할이 두드러짐
◆ 비대칭적이고 불규칙한 곡선을 주로 사용
◆ 가볍고 환상적이며 관능적인 느낌
◆ 세련된 담색 계열의 색조

잘 보여주는 것이 바로 「라 피네트La Finette」로, 테오르보(류트계 악기)의 연주 장면을 담은 이 인상적인 작품에는 애잔하면서도 기품 있는 분위기가 잘 살아 있다. 이보다 더 편안한 느낌의 작품 「사랑의 선율La Game (sic) d'amour」에서는 남자와 여자, 그리고 사랑과 음악이 조화롭게 어우러져 표현된다. 하지만 바토의 예술에서는 별다른 감흥 없이 기교만 살리려 하기보다는 인간의 처절한 나약함을 보여주려는 성향이 더 짙게 나타난다. 우리에겐 지나간 시대의 구슬픈 메아리처럼 느껴지는 이 페트 갈랑트(fête galante, 사랑의 연회 혹은 우아한 연회라는 뜻으로, 여흥을 즐기는 남녀 귀족들의 모습을 담은 회화 주제―옮긴이) 작품들에서는 그 어떤 소란도 느껴지지 않으며, 쓸쓸한 가을 숲을 배경으로 한데 모인 사람들의 모습에는 그 어떤 흐트러짐도 없다.

18세기가 '여인의 세기'였다고는 하나, 「제르생의 간판L'Enseigne de Gersaint」에 등장하는 고상한 여인들의 세련된 기품과 「라 피네트」의 생기 없는 미인, 「파리스의 심판」 속 풍만한 자태 같은 여성성의 표현 때문에 화가의 엄격한 화법이나 치밀한 구도, 탄탄한 구조 등의 요

소가 잊혀서는 안 된다. 끝으로 바토의 작품에선 이렇듯 닿을 수 없는 것에 대한 열망이 느껴지는데, 이는 르 노트르가 공원이나 정원의 조경 설계에서 사용한 무한 투시도법에서부터 두드러진 프랑스 고전주의의 이상적인 아름다움의 표현에서 한결같이 나타나는 특성이다. 이 같은 열망의 표현은 장 자크 루소Jean-Jacques Rousseau 이후의 모든 낭만주의 예술가들의 작품에서도 공통적으로 나타난다.

저무는 한 세계의 미학

바토 이후 프랑스 회화 분야에서는 몇 가지 새로운 변화가 눈에 띄는데, 샤르댕Chardin의 경우는 일상으로 눈을 돌리기 시작했고, 캉탱 드 라 투르Quentin de La Tour의 작품에서는 초상화 양식의 변화가 나타났다. 부셰 François Boucher 또한 새로운 시각으로 쾌락이라는 주제를 다뤘다. 샤르댕은 정물화의 각 요소들을, 그리고 부셰 및 캉탱 드 라 투르는 각각 우의화의 소재 및 초상화 모델의 특징들을 일정한 방법에 따라 체계적으로 배열했지만, 세 사람 모두 자연에 대한 인식 주체로서 무엇보다도 직관에 의거하여 작업을 진행했다. 이들은 보다 진실하고 아름답게 감정을 나타내는 새로운 표현의 원천을 스스로의 감각에서 찾았다. 프라고나르 Fragonard(1732~1806)의 경우는 상황이 조금 다른데, 그 당시 사회에 대해 애매한 시각을 갖고 있었기에 그 시

고전주의로의 전향

바로크의 물결에 뒤이은 로코코 양식과 더불어 18세기 중엽에는 고전주의라는 새로운 양식이 크게 대두됐는데, 이는 곧 당대의 지나친 방종에 대한 반동이었던 듯하다. 이 과도기를 대표하는 인물은 앙주 자크 가브리엘 Ange Jacques Gabriel로, 특히 그가 건축한 육군사관학교École militaire나 베르사유 경내 프티 트리아농Petit Trianon 건물에서는 그의 천재성이 배어난다. 이렇듯 로코코 양식의 열기가 차츰 사그라지면서 그 자리를 차지한 고전주의는 차분하되 단조롭지도, 딱딱하지도 않은 미학을 선보인다. 표면적 사이의 비율을 고려하는 가운데 완벽한 비율을 추구하면서 채움과 비움의 공간을 교차시킨 고전주의는 로코코의 '쇠퇴'를 앞당기는 데 기여한다.

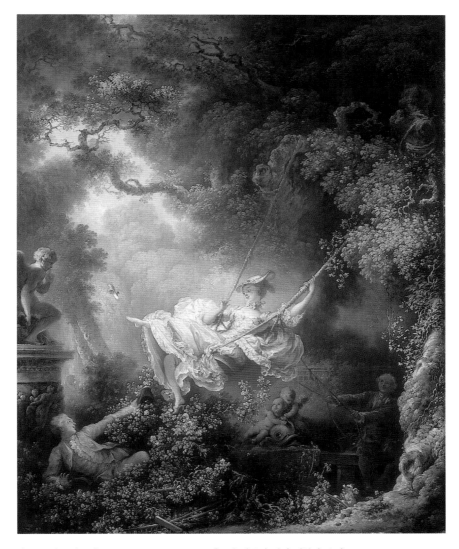

장 오노레 프라고나르Jean Honoré Fragonard, 「그네 때문에 생긴 행복한 우연Les Hasards heureux de l'escarpolette」(1767), 캔버스 위에 유채, 81×64cm, 런던 월레스 컬렉션The Wallace Collection.

대의 모든 욕망과 갈등을 표현하는 한편, 열정적인 쾌락의 추구와 미래의 불안이 교차하는 순간의 불확실성을 화폭에 담아냈다. 그의 작품에서는 감미로운 물줄기 소리가 느껴지는 푸른 녹음 한가운데에서 젊은 여인과 기사들이 노니는 모습을 볼 수 있는데, 이와는 달리 하늘은 종종 위협적일 만큼 거칠게 그려진다(「그네 La Balançoire」). 자기도 모르게 종교적 회의주의에 따랐을 프라고나르의 주된 관심사는 여전히 쾌락이었다. 따라서 관객에게는 즉각적으로 쾌락이라는 작품의 주제가 전달된다.

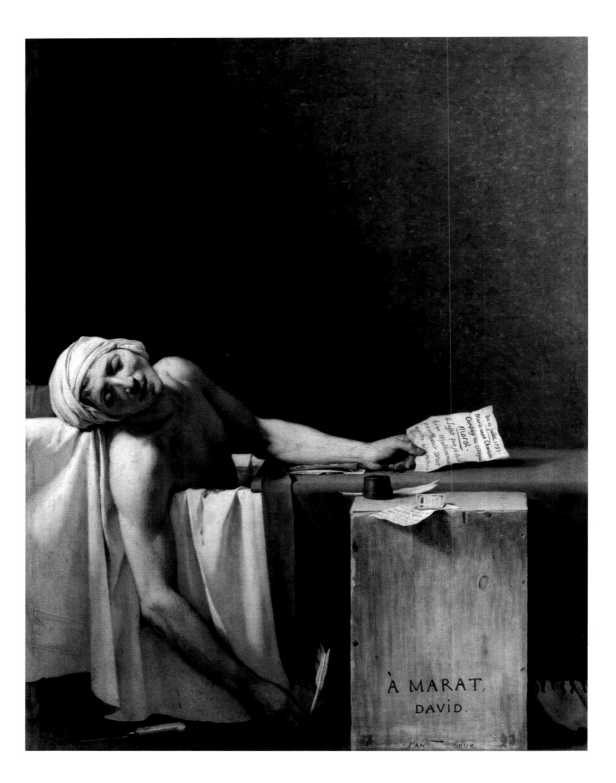

신고전주의

시기적으로 보면 신고전주의는
계몽주의 시대에서 낭만주의 시대에 이르기까지
유럽을 뒤흔든 지적, 예술적 운동이었다.

이상적인 로마의 가치를 드높이는 신고전주의는 감성을 토로하는 로코코에 맞서 계몽 시대의 합리주의에서 그 정당성을 찾는다. 신고전주의 작품들은 체제 전복적인 성향에서 벗어나 프랑스 대혁명의 정신과 이상적으로 잘 어울리는 면모를 보여준다.

신고전주의는 폼페이 유적의 발굴은 물론 헤르쿨라네움, 스팔라토, 팔미라 등지에서 있었던 고고학적 발견에서도 그 토대를 마련한다. 이로써 고대가 다시금 인기를 끌자 고대 그리스에 관한 지식을 총망라한 바르텔레미 신부의 저서『젊은 아나카르시스의 그리스 여행기 Voyage du jeune Anacharsis en Grèce』(1788)는 서점가에서 굉장한 성공을 거두었다.

한 시대를 풍미한 화가 다비드

자크 루이 다비드Jacques Louis David(1748~1825)는 유럽의 대표적인 신고전주의 화가로, 완전한 절대 왕정 시대가 투영된 작품을 만들어낸 그를 두고 들라크루아

◀ 자크 루이 다비드Jacques Louis David, 「마라의 죽음Marat assassiné」(1793), 캔버스 위에 유채, 165×128cm, 브뤼셀 벨기에 왕립미술관.

Eugène Delacroix는 "근대 회화의 아버지"라 일컬었다. 순수하게 화가로서 그가 가진 기량은 가히 놀라울 정도다. 그의 그림에서는 환한 빛이 퍼져나오며, 미세한 변화까지 파악할 수 있을 정도로 빛의 색감이 섬세하게 표현된다. 다비드 작품의 힘은 직설적이고 자유로우며 고른 표현 기법에서 나온다. 뛰어난 초상화가였던 그는 심리 묘사와 신체 표현에서는 타의 추종을 불허할 만큼 탁월하고 난해한 기법을 선보였다. 이러한 다비드의 미학은 그가 제자들에게 작품의 확실한 성공 비결로서 남긴 두 문장으로 요약되는데, 하나는 "첫 번에 온전하게 제대로 그리라"는 것이고, 다른 하나는 "나중에 다시 작업할 생각으로 손 가는 대로 따르거나 되는 대로 색을 쓰지" 말라는 것이었다.

나라를 위해 목숨을 바치는 남자들의 영웅심이 강조된, 고대를 배경으로 한 기념비적인 작품 「호라티우스

<div style="border:1px solid">

신고전주의 미술의 주요 특징

◆ 고대 로마의 역사와 그 위엄에 대한 취향 회복
◆ 사실적인 배경과 해부학적인 세부 묘사의 표현
◆ 엄격한 절제미가 지배적인 고전주의의 완벽함을 추구
◆ 색보다 형태를 중시

</div>

> "이 작품에는 부드러우면서도 비장한 무언가가 있다.
> 방 안의 싸늘한 공기와 차가운 벽 위로, 그리고 온기 없는 암담한 욕조 주위로
> 하나의 영혼이 배회하는 느낌이다."
> — 보들레르, 「'마라의 죽음'에 관하여」, 1868.

형제들의 맹세Le Serment des Horaces」(1785)에서는 이미 혁명에 대한 신념이 느껴진다. 그림의 우측에서는 유동적인 선의 움직임과 능숙한 화면 분할을 통해 그날의 엄숙한 상황에 압도된 여인들과 아이들이 표현된다.

당대의 역사적 사건들로부터 영향을 받은 다비드는 호전성을 소재로 한 작품 몇 편을 더 만들어내는데, 「브루투스와 주검이 되어 돌아온 아들들Les Licteurs rapportent à Brutus les corps de ses fils」 및 「마라의 죽음Marat assassiné」도 이에 해당한다. 절대적 경지에 이른 정직한 기법으로 공화국의 기치와 애국심, 희생의 가치를 더하려는 마지막 시도를 담은 「테르모필레 전투의 레오니다스Léonidas aux Thermopyles」로써 신고전주의 화풍의 정립에 기여한 다비드는 「사비니의 여인들Les Sabines」로 한 세기를 마무리한다.

인물과 작품

19세기 초에 활동했던 다수의 신고전주의 화가들 가운데 역사에 그 이름을 남긴 화가들로는 프뤼동Pierre-Paul Prud'hon과 지로데Anne-Louis Girodet, 제라르François Gérard, 게랭Pierre Narcisse Guérin, 부알리Louis-Léopold Boilly, 샤세리오Théodore Chassériau, 페롱Pierre Peyron, 르뇨Jean-Baptiste Regnault, 쉬베Joseph-Benoît Suvée, 발랑시엔Pierre-Henri de Valenciennes, 비앵Joseph-Marie Vien, 뱅상François André Vincent 등이 있다. 이들 모두 개성보다는 재능이 더욱 두드러진 화가들이었다.

프뤼동의 걸작 「비너스와 아도니스Vénus et Adonis」에서는 고전적인 정제미를 더해 조각 같은 형태로 빚어낸 나체의 두 인물이 깜찍한 지품천사들에게 둘러싸여 있다. 선선하고 온화한 대기의 표현 및 자연스럽게 늘어져 있는 자세, 배경이 되는 숲의 흐릿한 묘사 등은 모두 새로운 조형적 감성의 도래를 알려준다.

다비드의 제자였던 지로데가 남긴 걸작 「대홍수Le Déluge」에서 나타나는 하늘의 표현은 제리코Théodore Géricault의 작품 「메두사의 뗏목Radeau de la Méduse」을 직접적으로 예고한다. 프랑수아 제라르의 경우는 특히 비유를 사용하지 않은 작품 「말메종 궁의 조세핀 황후Joséphine à la Malmaison」 및 「오스테를리츠의 승리Victoire d'Austerlitz」 등으로 신고전주의 말기의 대표 화가로 자리잡았다.

게랭은 고대에서 주제를 끌어오되, 이를 동시대 사건에 빗댄 작품들을 선보였는데, 그의 걸작 「마르쿠스 섹스투스의 귀환Le Retour de Marcus Sextus」 역시 망명한 귀족들의 귀환을 빗대어 표현했다. 이와 비슷한 작품으로는 「페드르와 이폴리트Phèdre et Hippolyte」 「디도에게 트로이의 비극을 전하는 아에네아스Énée racontant à Didon les malheurs de la ville de Troie」 「아이기스토스와 클뤼타

주요 작품

◆ 다비드, 「호라티우스의 맹세」(1785)
◆ 게랭, 「마르쿠스 섹스투스의 귀환」(1799)
◆ 지로데, 「대홍수」(1806)

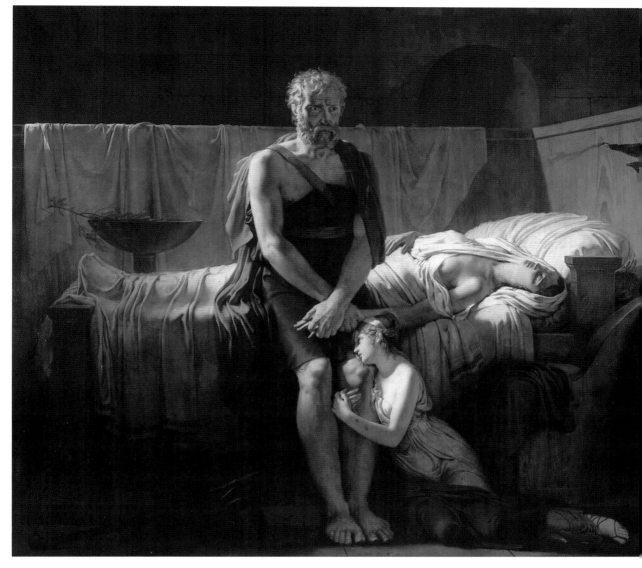

피에르 나르시스 게랭Pierre Narcisse Guérin, 「마르쿠스 섹스투스의 귀환Le Retour de Marcus Sextus」(1799), 캔버스 위에 유채, 217×243cm, 파리 루브르 박물관.

임네스트라Egisthe et Clytemnestre」 등이 있다.

한편 그의 인상적인 작품 「어린 소녀의 초상Portrait de petite fille」에서 소녀는 확실한 극적 효과를 주는 침침한 배경과 동떨어진 평온한 얼굴을 하고 있는 모습으로 그

려진다. 이 온화한 소녀의 모습을 표현하기 위한 화가의 작법이 놀라운데, 딱딱하지만 분명하면서도 힘 있는 필법을 보여줌으로써 별다른 기교 없이 격조 높은 분위기와 기품 있는 태도를 살려냈기 때문이다.

낭만주의 *Romanticism*

미술사에서 낭만주의는 하나의 운동이라기보다
삭막한 규칙의 아카데미즘에 대한 반동으로 정의된다.

베르사유의 '위대한 세기'에 뒤이은 '프랑스의 세기'가 한
창이던 18세기 후반, 고전주의에 대한 반발이 전례 없이
확대되며 수많은 작품들이 쏟아져나온다.

독일에서 태동한 낭만주의,
유럽 전역으로 확산

낭만주의 열기가 유럽 전역으로 확대되는 데에는 분명
독일이 선구자적 역할을 담당했다.

독일에서는 우선 문학 분야를 중심으로 고전주의의
패권에 대한 반발이 나타났는데, 괴테와 실러, 장 파울
리히터Jean Paul Richter 등의 작품이 대표적이다.

하지만 역설적이게도 감성적인 낭만주의의 전조는 프
랑스 작가 장 자크 루소의 작품에서 가장 뚜렷하게 나타
났다. 서정적인 감정의 토로를 예찬한 이 위대한 철학자
는 베르나르댕 드 생 피에르Bernardin de Saint-Pierre같이
그의 가장 뛰어난 문학적 후계자들뿐만 아니라 (칸트의
표현처럼 사상계의 '뉴턴'으로서) 유럽 전역에 상당한 영향

을 미친다.

이 같은 영향은 모든 영역으로 확대되었는데, 특히 건
축 분야에서는 1782년 리샤르 미크Richard Mique가 초
안을 세운 이상적인 전원 풍경의 낙원, 베르사유 '왕비의
마을Hameau de la Reine'이 이를 잘 보여준다.

그러나 앞으로 올 파란을 예고해준 것은 건축도 조각
도 아니었다. (물론 1799년 샤를 루이 코르베Charles Louis
Corbet가 「보나파르트의 초상Portrait de Bonaparte」이라는
인상적인 조각을 작업하긴 했으나) 낭만주의 운동에서 이
들 분야가 기여한 부분은 상대적으로 미미했다. 반면 시
각 예술 분야의 낭만주의 회화는 낭만주의 문학 및 음
악에 버금가는 걸작을 쏟아낸다. 아울러 어디에도 끼워
넣을 수 없는 독보적인 천재 화가 프란시스코 데 고야

◀ 카스파어 다비트 프리드리히Caspar David Friedrich, 「운해 위의
여행자Der Wanderer über dem Nebelmeer」(1818), 캔버스 위에 유
채, 94.4×74.8cm, 함부르크 미술관.

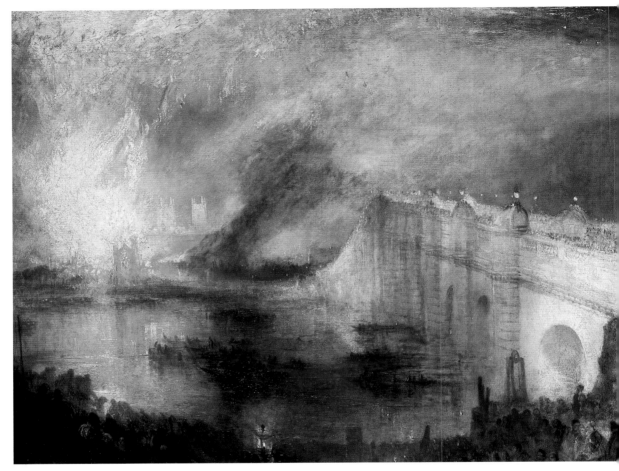

조지프 말로드 윌리엄 터너Joseph Mallord William Turner, 「영국 국회의사당 화재The Burning of the Houses of Lords and Commons」(1835), 캔버스 위에 유채, 92×123cm, 필라델피아 미술관.

Francisco de Goya나 존 컨스터블John Constable 및 조지프 말로드 윌리엄 터너Joseph Mallord William Turner 등을 위시한 영국의 풍경화파, 신비롭고 상징적인 암시가 뛰어난 독일 화가 카스파어 다비트 프리드리히Caspar David Friedrich 같은 경우를 제외하면 낭만주의 회화는 주로 프랑스에서 꽃을 피운다.

다양하고 풍성한 미적 원천

낭만주의 미학은 체제전복적인 토양에 뿌리를 두고 있다. 과거 고전주의의 엄격한 규칙에 반발하며 화려하게 등장한 바로크 미술도 그렇게 시작되었고, 고딕 양식에 대한 강한 거부감으로 시작된 르네상스 역시 마찬가지였다. (폼페이 문명처럼) 시간적으로 먼 것이든 (식민지 지역처럼) 공간적으로 먼 것이든 거리가 동떨어진 것은 경

외의 대상이 되게 마련이다. 그때까지 등한시되었던 북유럽 문화권도 (북구의 '호메로스'라고 불리는 오시안Ossian 시집의 이색적인 출간을 계기로) 대대적인 관심의 대상이 되었으며, 고전주의의 라신이 낭만주의의 셰익스피어에게 밀려나는 한편 영국의 화가 존 컨스터블이 경쾌하게 담아낸 자연 풍경 또한 사람들 사이에서 인기를 끈다. 모든 면에서 이례적이었던 나폴레옹의 이집트 원정은 유럽의 시야를 넓혀주는 데 기여한다. 다만 회화 분야에서는 이러한 격동의 여파가 1800년 이전에는 눈에 띄지 않았다.

지로데의 작품 「엔디미온의 잠Le Sommeil d'Endymion」 같은 경우도 근본적인 감성의 변화는 나타나지만 기교 면에서는 여전히 기존의 방식을 고수한다. 제라르나 프뤼동은 명성의 후광만을 입고 있었을 뿐이고, 폭풍우 치는 밤에 난파된 사람들로 가득한 해안을 소재로 그린 조제프 베르네Joseph Vernet의 해양화 정도만이 풍경화에서 낭만주의의 전조를 보여준다.

낭만주의의 전성기를 이룩한 들라크루아

"젊은 예술가여, 무언가의 주제를 찾고 있는가? 그 모든 것이 주제가 될 수 있다. 주제란 바로 우리 자신이다. 우리가 자연 앞에서 느끼는 인상과 감정 그 자체가 주제이다. 바라봐야 할 것은 주변이 아니라 우리 자신의 내면이다." 이렇듯 스스로도 그 자신의 내면에서 페이소스와 감정, 에로티시즘, 연민 등을 발견한 들라크루아는 다른 이들에게도 자기 안에서 이를 발견하도록 부추긴다.

작품 「단테의 배La Barque de Dante」(1822)부터 「사르다나팔루스의 죽음La Mort de Sardanapale」(1827)까지, 젊은 들라크루아는 예술에 대한 새로운 관념을 대대적으로 제시한다. 1824년, 「키오스 섬의 학살Les Massacres de Scio」을 통해 이미 그는 (전 유럽을 뒤흔든 터키인들의 만행에 의한) 감정적 반발과 미적 혁명의 상호적인 영향을 보여주었으며, 이에 더해 훗날 작품에 이국적인 측면을 더함으로써 제리코, 프리드리히, 터너보다 앞서 유럽 낭만주의 회화의 상징적 인물로 거듭난다.

끝으로 제리코의 작품 「메두사 호의 뗏목Le Radeau de la Méduse」(1819)은 예술적인 걸작일 뿐만 아니라 행동주의 성격을 지닌 회화적 인본주의의 시초가 되는 작품이다. 1816년에 있었던 메두사호의 참사를 비판적으로

"낭만주의를 말하는 이는 곧 근대 예술을 말하는 것이다. 즉, 예술이 가진 모든 수단을 동원하여 무한에 대한 열망, 내면성, 정신성, 색채 등을 표현하는 것이다."

— 샤를 보들레르, 『관전평론집Salon』, 1846.

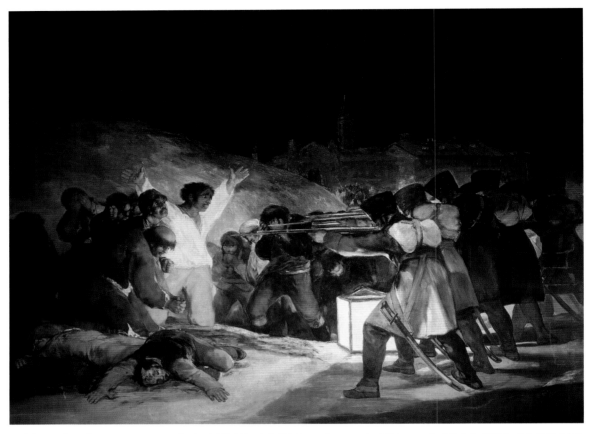

프란시스코 데 고야Francisco de Goya, 〈1808년 5월 3일, 마드리드El tres de mayo de 1808 en Madrid〉(1814), 캔버스 위에 유채, 268×347cm, 마드리드 프라도 국립미술관.

그려냈기 때문이다(1816년 메두사호가 좌초되자 선장을 비롯한 상급 선원들이 하급 선원과 승객들을 버린 채 구명보트를 타고 떠난 뒤 남은 이들이 바다 위를 표류하다 결국 15명만 가까스로 살아남은 사건—옮긴이). 그러나 전에 없던 이 새로운 양상의 작품에 대한 평단의 불신이 너무 컸던 탓에 화가는 이 작품을 없애버릴 생각까지 하게 된다.

<div style="border:1px solid">

주요 작품

◆ 제리코, 「메두사의 뗏목」(1819)
◆ 들라크루아, 「민중을 이끄는 자유의 여신La Liberté guidant le peuple」(1830)
◆ 프리드리히, 「삶의 단계Die Lebensstufen」(1834)

</div>

▶ 외젠 들라크루아Eugène Delacroix, 「미솔롱기 폐허 위에 선 그리스La Grèce sur les ruines de Missolonghi」(1826), 캔버스 위에 유채, 209×147cm, 보르도 미술관.

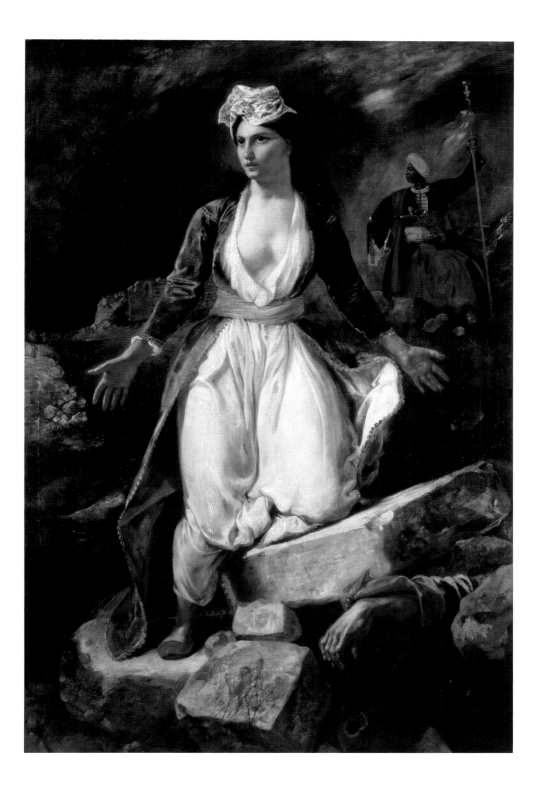

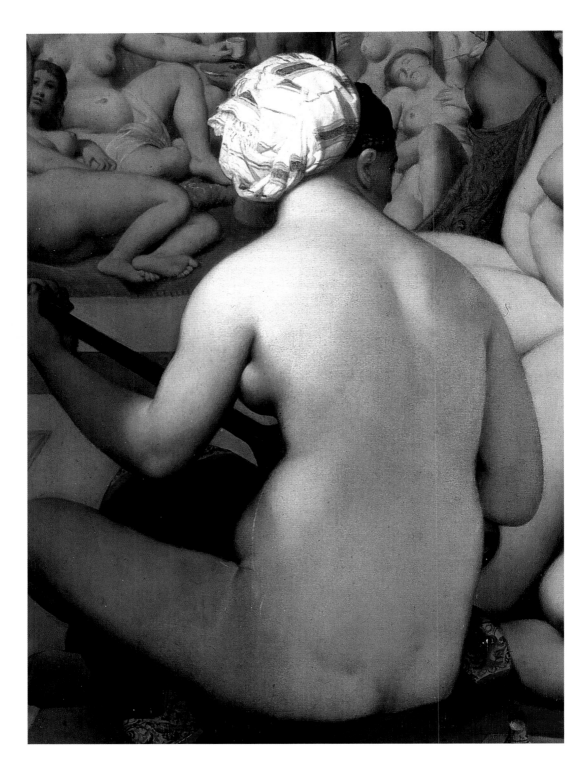

오리엔탈리즘 *Orientalism*

여러 문명의 가치 기반을 마련해주는 데 기여한 사상적 원류를 찾으려면
몽테뉴의 『수상록』으로 거슬러 올라가야 하듯이
유럽의 예술가와 문인들에게 깊은 영향을 준 이국주의의 원류를 찾기 위해서는
19세기로 거슬러 올라가야 한다.

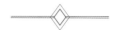

프랑스에서 이국주의는 대개 오리엔탈리즘의 양상을 띤다. 프랑스 식민 제국의 상당수가 이슬람 문화권이었기 때문이다. 당시 사람들은 멀리 떨어진 식민지에서는 마치 모든 게 다 허용되리라 생각했으며, 유럽의 풍토에서는 용납되지 않는 향락적인 풍경 또한 그곳에선 가능한 듯했다. 이는 곧 오리엔탈리즘 회화의 특징으로 자리잡는데, 하렘이나 규방처럼 여인들의 은밀한 거처에서 눈에 띄는 노예나 후궁 등 성 접대 여성들의 모습이 중점적으로 다뤄진 것이다.

하지만 대중의 환상을 자극하는 이러한 소재 이외에도 오리엔탈리즘은 수많은 새로운 지역을 만나게 해주고, 사막에서 특유의 고유한 빛을 발견하게 해주며, 또 다른 천년의 역사도 알게 해주었다. 이로써 사람들은 오라스 베르네Horace Vernet나 들라크루아의 붓 끝에서 북아프리카로의 여행을 떠나게 되었으며, 프로망탱Eugène Fromentin이나 글레르Charles Gleyre 같은 화가들의 그림을 통해서는 이집트의 이곳저곳을 방랑하며 떠돌아다녔고, 드캉Alexandre-Gabriel Decamps이나 지엠Félix Ziem의 작품에서는 시리아나 터키의 정취를 맛보았다.

◀ 장 오귀스트 도미니크 앵그르Jean Auguste-Dominique Ingres, 「터키탕Le Bain turc」(1862)의 세부, 목판 위에 유채, 직경 108cm, 파리 루브르 박물관.

오리엔탈리즘의 자원과 지속

오리엔탈리즘이 유행처럼 번지면서 가장 눈부신 수확을 올린 곳은 건축 분야다. 이를 대표하는 작품으로는 영국 브라이튼의 로열 파빌리온이나 프랑스 파리의 사크레쾨르 성당 등이 있다. 회화의 경우, 감성이 풍부한 표현으로 문학을 앞지르며 오리엔탈리즘의 가장 큰 수혜를 입었다.

회화에서 오리엔탈리즘은 (화사한 빛이 감도는) 이국적인 주제의 선정, 화려한 색채의 표현, 그리고 우아한 자세 등으로 규정된다. 오리엔탈리즘의 이러한 특징은 모로코 체류 이후의 들라크루아 작품에서도 많이 나타나며, 화사한 색채로 작업한 알렉상드르 드캉의 터키풍 그림이나 1840년 알제리 여행에서의 추억을 화려한 색조로 풀어놓은 테오도르 샤세리오의 작품, 북아프리카 지

오리엔탈리즘 미술의 주요 특징

◆ 이국적인 타지의 묘사나 현지의 특징이 살아 있는 장소의 (대체로 관능적인) 표현
◆ 선과 윤곽의 정교한 묘사
◆ 따뜻하고 다채로운 색채의 사용

"호메로스의 시대에서처럼
규방 안의 여성들은 아이를 돌보고 아름다운 수를 놓는데,
이는 곧 내가 알고 있던 여성의 모습이었다."

— 외젠 들라크루아, 1834.

역과 터키, 소아시아 지역, 이집트, 시리아, 레바논 등을 하나의 동방 세계로 엮어 표현하던 외젠 프로망탱의 작품에서도 두드러진다.

이 쟁쟁한 낭만주의 세대의 뒤를 이은 것은 (제롬Jean-Léon Gérôme, 카바넬Alexandre Cabanel, 레비 뒤르메Lucien Lévy-Dhurmer, 쉬레다André Suréda 등) 이들보다 이름이 조금 덜 알려진 화가들이었다.

20세기 초의 주요 예술가들도 다시금 머나먼 타지로 눈을 돌렸는데, 이들의 경우는 인상주의에 대한 반동의 일환으로 이국주의에 심취한 것이었다. 앙리 마티스Henri Matisse, 알베르 마르케Albert Marquet, 샤를 카무앵Charles Camoin, 한스 하르퉁Hans Hartung, 앙드레 마르샹André Marchand, 폴 시냐크Paul Signac, 파울 클레Paul Klee, 마르크 샤갈Marc Chagall, 모리스 드니Maurice Denis, 라울 뒤피Raoul Dufy, 케이스 판 동언Kees Van Dongen, 니콜라 드 스탈Nicolas De Staël 등은 미지의 빛과 색을 제공해주는 이 새로운 땅으로 과감히 떠나면서 세상에 대한 관점과 시각적 표현을 바꾸었다.

그 가운데 일부는 이국적인 빛과 의상, 주거형태, 새로이 발견한 풍경 등의 매력에 이끌려 강렬하고 선명

한 색조의 표현을 극대화하며 유럽 회화의 운명을 바꾸어놓는다. 이에 해당하는 화가가 바로 오귀스트 르누아르Auguste Renoir였는데, 생애 말기 알제리를 다녀온 그는 이국적 정취의 매력에 완전히 사로잡힌다. 뿐만 아니라 마티스 역시 기존에 직관으로 느끼고 있던 것을 모로코 여행에서 확신으로 바꾸어 돌아왔고, 1913년 튀니지의 풍경에 매료된 파울 클레나 1909년 「아랍의 묘지Cimetière arabe」를 발표한 바실리 칸딘스키Vassily Kandinsky 또한 그랬다. 그러나 전에 없던 새로운 미술을 주장하는 이들의 작품은 사진 같은 사실성의 재현보다는 머나먼 이국의 취향을 고양하려는 측면이 더 컸다.

오리엔탈리즘의 제도화

오리엔탈리즘에 심취한 프랑스 화가들은 꽤 많은 편이었고, 1893년에는 '프랑스 오리엔탈리즘 화가 협회'가 창설될 정도로 조직화도 잘되었으며, 이듬해에는 연례 살롱전도 개최됐다. 인상주의가 포문을 열어준 자유로운 조형적 토양 위에서 해외 식민지를 둔 제국주의 프랑스의 상황을 충분히 활용한 이국주의 예술가들은 1907년부터 '빌라 압델티프Villa Abd-el-Tif'를 만들었는데, 북아프리카에서 작업하려는 프랑스 화가들에게 최적의 작업 환경을 제공해주는 알제리 현지 기구였다.

1920년부터 제2차 세계대전까지는 매년 두 명의 화가에게 연수 기회가 부여되었는데, 과거 빌라 메디치에 있던 규정을 거의 비슷하게 차용한 제도였다. 그러나 선전성이 짙은 이국주의 회화의 정점을 찍은 1931년 식민지 박람회 이후 오리엔탈리즘은 빠르게 쇠퇴하며 완전히 자취를 감춘다.

주요 작품

◆ 들라크루아, 「알제리의 여인들Femmes d'Alger dans leur appartement」(1834)
◆ 앵그르, 「터키탕」(1862)
◆ 마티스, 「아칸더스Les Acanthes」(1913)

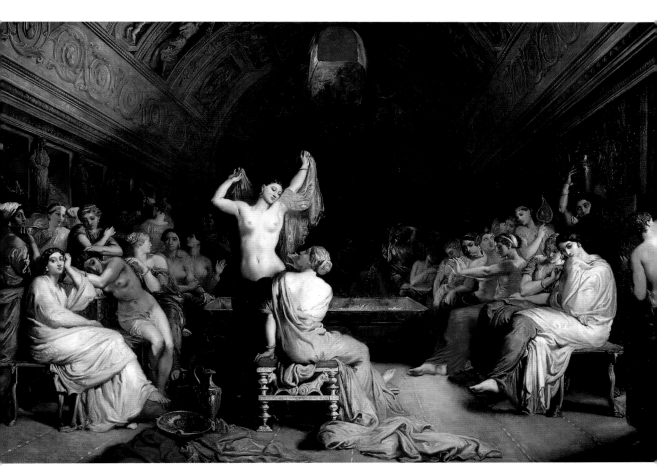

테오도르 샤세리오Théodore Chassériau, 「테피다리움Le Tepidarium」(1853), 캔버스 위에 유채, 171×258cm, 파리 오르세 미술관.

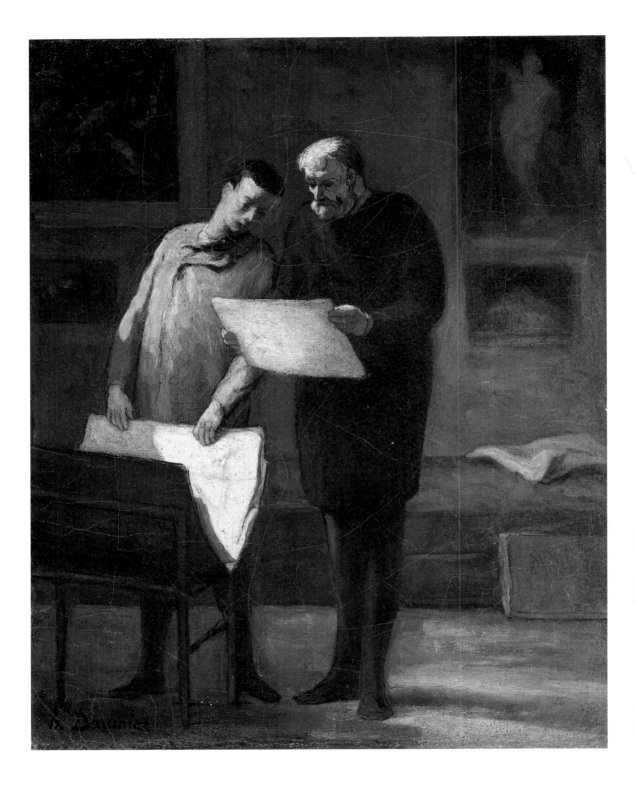

사실주의 *Realism*

과학과 실증주의 사상의 발전에 따라 19세기 중엽부터는
막강한 적수가 등장하여 객관성을 앞세우며 낭만주의의 공상에 맞불을 놓는다.
이 객관성으로 서양 회화의 새로운 흐름을 이끈 것은 바로 사실주의였다.

사실주의의 대가 쿠르베

고향인 쥐라 산맥의 투박한 농민들을 화폭에 담아내고
(「오르낭의 장례식L'Enterrement à Ornans」) 기이한 자연 풍
광을 그리거나(「루 강 골짜기Vallée de la Loue」) 금지된 사
랑의 관능적 유희를 담아낸(「잠Le Sommeil」) 귀스타브 쿠
르베Gustave Courbet의 작품은 사실적인 것에 대한 병적
인 집착으로써 더욱 빛을 발한다. 대형 캔버스에 그의
우정과 성향과 증오와 목표를 그려넣은 작품 「화가의 작
업실Atelier de l'artiste」(1855)은 쿠르베의 사상이 담긴 '사
실주의 원칙에 대한' 선언적 작품이다.

쿠르베는 자신이 먼저 도발적인 담론을 던지기보다는
아카데미 화풍의 위계 의식에 근본적인 문제 제기를 해
나가며 사실주의 회화의 대표 주자로 자리잡았는데, 특
히 「오르낭의 장례식」(1851)은 사실주의의 걸작으로도
손꼽힌다.

눈에 보이는 현실 세계를 이상화하지 않고 그대로 복
원하는 사실주의는 그전까지 대형 역사화에만 국한되
었던 대형 화폭을 다른 주제로도 확대한다. 작품 「오르

낭의 장례식」에서 프랑슈 콩테 지방의 이 오르낭 묘지에
몰려든 사람들은 부르주아 계층과 유력 인사들로, 도심
의 천민이나 극빈 농민층은 아니었다.

쿠르베는 대중의 편에 서거나 대중 속으로 편입되는
대신 과감한 수를 던졌는데, 짐짓 굳은 자세를 하고 있
는 이 기이한 행렬에 사실적인 느낌을 부여한 것이다. 화
가는 애초부터 대중에 가까이 다가가리라는 착각은 하
지 않았으며, 대중 역시 19세기 말 국가 소장품이 급격
히 늘기 전에는 화가의 존재에 대해 제대로 알지 못했다.
한편 「보들레르의 초상Portrait de Charles Baudelaire」에서
시인의 복잡한 표정을 살리고자 했던 쿠르베는 한 줄기
빛으로만 시인을 비추어 표현함으로써 친숙하고 평범한
소품들에 둘러싸여 깊은 생각에 잠긴 채 독서에 열중하
는 시인의 모습을 담아냈다.

◀ 오노레 도미에Honoré Daumier, 「조언을 듣는 젊은 화가Conseil
à un jeune artiste」(1868), 캔버스 위에 유채, 41.3×33cm, 워싱턴 내
셔널 갤러리.

> ### 사실주의 미술의 주요 특징
>
> ◆ 엄혹한 동시대에 대한 객관적인 묘사
> ◆ 19세기 사회 현실의 표현

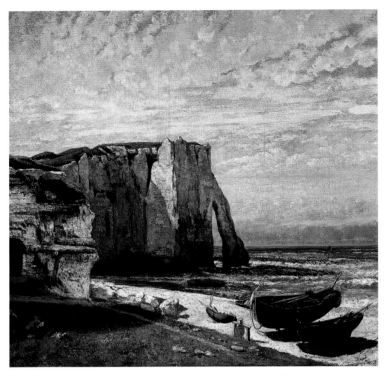

귀스타브 쿠르베Gustave Courbet, 「폭풍우가 지나간 에트르타 절벽Falaise d'Étretat après l'orage」(1870)의 세부, 캔버스 위에 유채, 133×162cm, 파리 오르세 미술관.

에는 생동감 있는 구도와 선명한 데생, 통찰력 있는 사실적 묘사로써 단순한 자연주의의 교훈을 뛰어넘는 작품들을 선보였으며, 대체로 서사적 분위기가 결합된 사실주의를 제시한다. 이 같은 특징은 7월 왕정의 인물들을 묘사한 흉상 연작에서도 잘 드러나는데, 사실적인 심리 묘사에서는 이 연작을 따라올 작품이 없다.

사실주의의 전원적인, 나아가 목가적인 특성은 바르비종Barbizon파의 결과물이었는데, 훌륭한 동물화를 선보인 로자 보뇌르Rosa Bonheur가 가장 세련된 대표주자였다. 그러나 이 같은 장르를 주도해나간 인물은 '농민 화가' 장 프랑수아 밀레Jean-François Millet로, 그의 작품에서는 1848년을 기점으로 시골풍의 주제가 더욱 빈번하게 등장한다.

바르비종에 자리잡은 밀레는 「이삭 줍기Les Glanneuses」(1857), 「만종L'Angélus」(1857~1859)에서처럼 지극히 누추한 인물들에게 고전주의의 웅장함을 부여했고 이후 테오도르 루소Théodore Rousseau의 권유에 따라 풍경화로 전향한 뒤, 말년에는 미완성작 「사계Quatre Saisons」를 남긴다. 한평생 그에게 영감을 준 자연에 대한 마지막 경의의 표현이었다.

사회적 풍자와 목가적인 전원시

사실주의의 또 다른 주요 인물을 꼽자면 오노레 도미에Honoré Daumier가 있는데, 다소 애매한 위치의 풍자화가인 탓에 위대한 화가라는 사실이 쉽게 잊히지만, 발자크나 보들레르 같은 당대의 명사들이 높이 평가한 인물이었다. 도심 소시민들의 모습을 표현하던 오노레 도미

"무릇 회화란 본질적으로 구체적인 예술이며,
실재하는 현실을 표현하는 것에 지나지 않는다.
회화는 눈에 보이는 모든 사물을 단어로 삼는 물리적인 언어이다."

— 귀스타브 쿠르베, 「사실주의 선언」, 1861년 12월 25일.

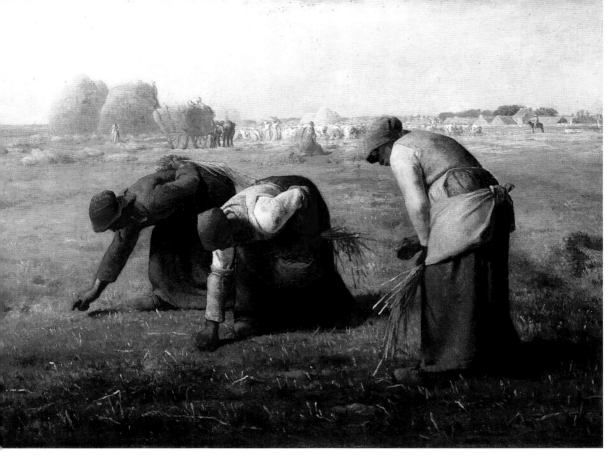

장 프랑수아 밀레Jean-François Millet, 「이삭줍기Les Glanneuses」(1857), 캔버스 위에 유채, 83.5×110cm, 파리 오르세 미술관.

사실주의의 혈통을 이어간 자연주의

19세기 후반의 20여 년간, 사실주의 회화는 문학의 영향과 새로운 사회적 관심사에 따라 현실 세계를 좀 더 표현력 있게 나타내는 자연주의로 발전한다.

　작가들과 마찬가지로 자연주의 화가들도 현실의 촘촘

<div style="border:1px solid">

주요 작품

◆ 쿠르베, 「오르낭의 장례식」(1851)

◆ 밀레, 「만종」(1857~1859)

◆ 도미에, 「세탁하는 여인La Blanchisseuse」(1863)

</div>

한 묘사로써 세계를 설명하고자 했다. 에밀 졸라에게서 '삶의 연대기' 원칙을 차용한 자연주의 화가들은 거칠고 추한 면모를 과감히 묘사하면서도 단순히 표현만을 앞세운 극단적인 수준으로까지 나아가지는 않았다. 반 고흐Van Gogh가 심취해 있던 자연주의는 바스티앙 르파주Jules Bastien-Lepage, 카쟁Jean-Charles Cazin, 라파엘리Jean-François Raffaëlli, 레르미트Léon Augustin Lhermitte 등으로 대표되며, 벨기에의 뫼니에Constantin Meunier나 독일의 리베르만Max Liebermann 등을 중심으로 전 세계로 확산된다.

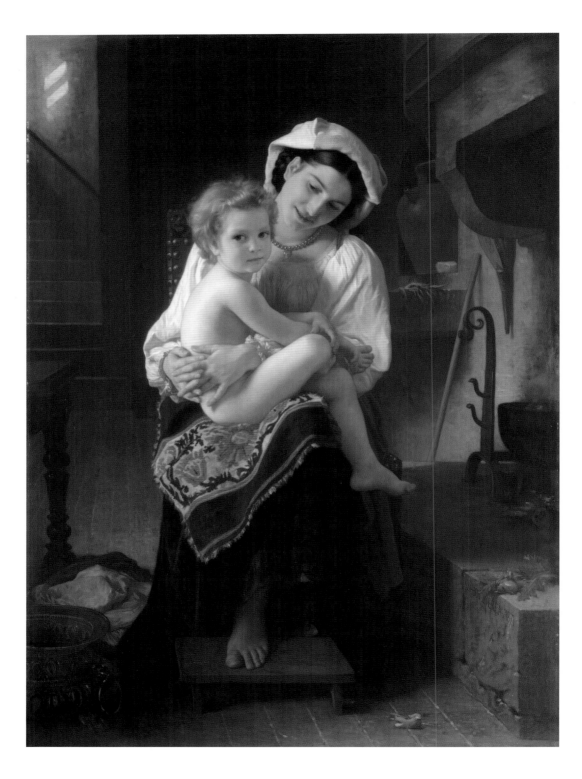

퐁피에 미술 혹은 아카데미즘 *Pompiérisme Academism*

부정적인 뉘앙스가 내포된 '퐁피에pompier'라는 용어는 관학적인 성격이 두드러진 아카데미 미술을 가리킨다.
불과 사투를 벌이는 소방관(퐁피에)처럼 투구를 쓴 전사를 암시하는 단어 '퐁피에'는
커다란 판형의 신고전주의 미술에서 나타나는 이러한 특징적 요소를 비웃는 의미로 사용됐다.

'고대의 투구 쓴 전사'라는 신고전주의의 주제는 화가들의 화폭 위로 자연스레 확산됐고, 이에 따라 '퐁피에'라는 용어는 관용 발주작이나 살롱전 입선작, 국립 미술협회 출품작 등 제도권 미술을 통칭하는 말이 되었다.

프랑스에서 제도권의 위력은 언제나 굉장했다. 1648년에는 왕립 회화 및 조각 아카데미가 창설됐고, 1663년에는 로마상이 제정된 데에 이어 1667년에는 살롱전까지 신설됐다. 이후 국민의회가 설치된 뒤에는 자크 루이 다비드가 아카데미를 폐지하고 이를 미술 아카데미 총재회의로 대체했는데, 이에 따라 묘사와 해부학 연구, 원근법 등 과거보다 더 엄격한 규칙이 적용된다. 이러한 요건에 맞추기 위해 다년간의 공부가 필요했음은 물론이다.

사진 및 인상주의의 변방에서 발전한 퐁피에 미술

19세기 말 퐁피에 화가 가운데 대표적인 인물로는 윌리암 부그로William Bouguereau, 장 레옹 제롬, 알렉상드르 카바넬, 폴 들라로슈Paul Delaroche, 에르네스트 메소니에Ernest Meissonier, 도미니크 파프티Dominique Papety, 폴 보드리Paul Baudry, 프랑수아 에두아르 피코 François Édouard Picot, 프란츠 크사버 빈터할터Franz Xaver Winterhalter, 외젠 에마뉘엘 아모리 뒤발Eugène Emmanuel Amaury-Duval, 이폴리트 플랑드랭Hippolyte Flandrin 등이 있다. 이들은 모두 에콜 데 보자르École des beaux-arts에서 전형적인 제도권 교육을 받았으며, 교육과정 중에는 (창작화, 표정이 들어간 두상, 신화나 역사적 배경을 소재로 한 풍경화 등) 각종 경연대회가 끊임없이 이어진다. 그리고 이 과정의 마지막을 장식하는 로마 상 콩쿠르는 주어진 주제로 스케치를 하는 1차 시험과 실제 모델을 놓고 주어진 주제로 12시간 동안 스케치를 하는 2차 누드화 시험, 이어 72일 동안 완성작을 만드는 3차 시험으로 구성된다. 우승자에게는 5년간의 로마 체

◀ 윌리암 부그로William Bouguereau, 「아이를 응시하는 젊은 어머니Jeune mère contemplant son enfant」(1871), 캔버스 위에 유채, 142×103cm, 뉴욕 메트로폴리탄 미술관.

퐁피에 미술 혹은 아카데미즘의 주요 특징

◆ 신화, 역사, 성서에서 차용한 주제의 표현
◆ 일부 민족주의 및 전통적인 도덕성의 표현
◆ 채도가 높고 선명한 색채

류 기회가 제공된다.

　사진과 인상주의의 등장으로 인해 이중으로 입지가 흔들리던 퐁피에 화가들은 신화나 역사를 앞세우는 가운데 관능적인 화풍, 혹은 강렬하거나 애국적인 화풍을 적극적으로 만들어냈다. 이에 따라 화가의 내적 환상이 가미된 수많은 작품들이 아카데미 미술이란 이름으로 포장됐는데, 이는 곧 겉으로 위엄 있는 척하면서 뒤로는 풍기문란한 모습을 보인다거나 혹은 도덕 질서가 지극히 엄격한 가운데 그 어느 때보다도 윤락업이 활기를 띠는 상황과 같은 꼴이었다.

　자신의 내적 환상을 표현한 이 화가들 가운데 몇몇 독보적인 인물이 있는데, 그 중 가장 뛰어난 화가가 바로 윌리암 부그로다. 그는 신화에서 모델을 차용하여 황홀한 여체를 그려냈는데, 이러한 그의 작품에선 은근하면서도 치명적인 관능미가 느껴졌다(『젊은 여인과 에로스La Jeunesse et l'Amour』, 1877). 장 레옹 제롬의 경우, 섬세

뒤늦은 명예회복

퐁피에 화가들의 그림을 기만적인 화풍으로 치부하는 것은 부당하기도 하거니와 비상식적인 처사다. 퐁피에 화가들은 거장으로서의 실력도 갖추었을 뿐 아니라 이들의 일부 작품은 후대에도 따를 수 없을 만큼 뛰어난 걸작이었기 때문이다. 현대 퐁피에 미술이 '후위 예술'이라는 오명을 벗고 '전위 예술'이라는 상업적 포장을 걸친 오늘날, 퐁피에 미술은 현대 미술 작품에 대한 피로도로 말미암아 대중과 평단으로부터 호평을 받고 있으며, 특히 오르세 미술관에서 이들 작품의 재평가가 이뤄진 뒤로는 이러한 경향이 더욱 두드러진다.

한 묘사의 오리엔탈리즘 화풍(『하렘의 테라스La Terrasse du sérail』 1885)과 고대풍의 작품(『재판관들 앞의 프리네 Phryné devant ses juges』, 1861) 사이에서 오랜 기간 주저하는 모습을 보였으며, 알렉상드르 카바넬은 역사화(『성 루도비코의 생애Vie de saint Louis』, 1878) 및 신화를 소재로 한 화려한 누드화(『비너스의 탄생La Naissance de Vénus』 1863, 다음 페이지 도판 참고)로 유명세를 탔다. 에르네스트 메소니에는 간혹 작품에 대서사시를 담아내기도 했고(『파리 공성전Siège de Paris』, 1870), 조르주 앙투안 로슈그로스Georges-Antoine Rochegrosse 같은 경우는 역사화에서 차츰 상징적 관점이 두드러진 작품으로 이행해갔으며(『꽃밭의 기사Le Chevalier aux fleurs』, 1894), 에두아르 드타유Édouard Detaille는 민족적인 성격이 짙은 전투화를 많이 작업한다(『꿈Le Rêve』, 1888). 아울러 퐁피에 화가들 중 전원적인 색채가 두드러진 화가들도 있었는데, 『밀 축도식Bénédiction des blès』(1857)이라는 걸작을 남긴 쥘 브르통Jules Breton이나 『수확하는 사람들의 급료 La Paye des moissonneurs』(1882)를 살롱전에 출품하여 에밀 졸라의 극찬을 받은 레옹 레르미트 등이 대표적이다.

퐁피에 미술 작품 구성의 주요 특징

퐁피에 미술은 어느 한 순간 잠시 대두됐다 사라진 경향이 아니라 미술사에서 끊임없이 등장하는 단골손님으로, 19세기에는 고전파와 개혁파 사이의 첨예한 갈등 양상으로 나타났을 뿐이다. 전자의 경우 앵그르를 주축으로 세력이 형성되었다면, 후자는 1824년 작고한 테오도

르 제리코의 정신을 승계한 들라크루아를 필두로 완전히 회화적 특성을 전환했다.

아카데미즘의 가장 두드러진 특징은 주제의 서열화다. 성경과 신화, 역사는 아카데미 미술에서 다루는 주제의 주축을 이루는 반면, 풍속화나 정물화, 초상화 등은 이보다 한참 순서가 밀려난다. 게다가 작품의 판형도 주제와 직접적인 관련이 있는데, 고상한 주제의 작품이라면 대형화가 요구되지만 풍속화라면 '화판' 크기로 그려지고, 그 외의 주제들은 작은 판형으로 작업이 이뤄지는 것이다.

대다수 화가들은 곧 이러한 규칙의 폐단을 인식했다. 하지만 그 누구보다도 빨리 선견지명을 보인 사람은 테오도르 제리코였다. 그는 일찍이 제도권 교육이 전도유망한 인재들을 억압하고 있다고 생각했다. "미술 학교

주요 작품

◆ 카바넬, 「비너스의 탄생」(1863)
◆ 부그로, 「젊은 여인과 에로스」(1877)
◆ 로슈그로스, 「꽃밭의 기사」(1894)

에 입학이 허가된 청년들은 다들 화가가 되기에 필요한 모든 자질을 갖추고 있다. 이들이 수년간 똑같은 영향을 받으며 학습하고 똑같은 모델을 따라 그리면서 서로 비슷한 길을 가는 것이 과연 올바른 일이겠는가? 어떻게 하면 이 젊은 화가들이 자기만의 개성을 유지할 수 있을 것인가? 아카데미는 자기 나름으로 반짝이는 열정을 가진 이들의 불빛을 꺼뜨리고 이들을 억누른다."(「미술에 관한 견해Opinions sur les beaux-arts」)

알렉상드르 카바넬Alexandre Cabanel, 「비너스의 탄생La Naissance de Vénus」(1863), 유화, 130×225cm, 파리 오르세 미술관.

상징주의 *Symbolism*

상징주의는 시에서 출발했기 때문에 회화에서는 좀처럼 비주류의 굴레를 벗어나지 못했다.
미술에서 상징주의 양식이 사용된 건 주로 퓌비 드 샤반의 초기작이나
귀스타브 모로, 오딜롱 르동Odilon Redon의 작품 정도로 국한된다.

외젠 카리에르Eugène Carrière, 알퐁스 오스베르크 Alphonse Osberg, 샤를 필리제Charles Filiger, 루이 앙크탱 Louis Anquetin, 아르망 푸앵Armand Point, 에드몽 아망 장 Edmond Aman-Jean 등 수많은 예술가들이 이 상징주의 노선을 따랐지만, 이들에게 역사는 잔인했다. 그러나 여전히 장 델빌Jean Delville, 앙리 팡탱 라투르Henri Fantin-Latour, 조르주 드 피르Georges de Feure, 에르네스트 에베르Ernest Hébert, 페르디낭 오들레Ferdinand Hodler, 앙리 르 시다네Henri Le Sidaner, 뤼시앵 레비 뒤르메, 카를로스 슈바베Carlos Schwabe, 얀 토롭Jan Toorop 등도 모두 상징주의에 속했는데, 이를 위해 예술지 『아티스트 Artiste』의 미술 평론가 조제팽 펠라당Joséphin Péladan은 1892년에서 1897년까지 상징주의 예술가들을 위해 여섯 차례 로즈 크루아Rose-Croix(장미십자회) 살롱전을 개최하기도 했다.

프랑스에서는 화가 집단 이외에도 말라르메의 시는 물론 플로베르의 소설 『살람보Salammbô』에서 뒤파르크 Duparc의 선율에 이르기까지 상징주의의 예술적 재원이 유독 풍부했다.

여성에 대한 애착

상징주의 회화에서 여성은 주로 살로메나 데릴라처럼 악녀의 얼굴을 하거나 성녀 제노베파처럼 신성한 모습으로 그려지며, 요정이나 스핑크스 같은 마성의 인물로 묘사되기도 한다. 흔치 않은 소재로 된 근사한 건물 배경 위로 묘사된 여인의 나체는 왕관과 보석, 목걸이, 팔찌, 비단 등의 장식으로써 한층 부각되어 보인다. 해 질 녘 미지의 해안가를 따라 방황하는 여인의 모습은 파도와 더불어 즐겁게 노니는 모습이 아니라면 마치 관능적인 사이렌 여신처럼 보이기도 한다. 이러한 상징주의의 전형적인 여인상은 살로메처럼 죽음과 관능미를 결합한 유디트로, 유디트의 심미적인 표현은 대개 복고적인 비

> **상징주의 미술의 주요 특징**
> ◆ 사실주의와의 극명한 대비
> ◆ 꿈이나 신비적인 상상력, 저승 세계 등에서 차용한 신화, 성경, 전설 등의 주제
> ◆ 작품에서 두드러진 여인의 비중: 고결하고 이상화된 모습에서 차츰 위험한 요물 같은 존재로 표현
> ◆ 붓 자국이 사라진 정교한 데생

◀ 귀스타브 모로Gustave Moreau, 「트로이 성벽 아래의 헬레네 Hélène sous les remparts de Troie」(1880), 수채, 36.7×17cm, 파리 루브르 박물관.

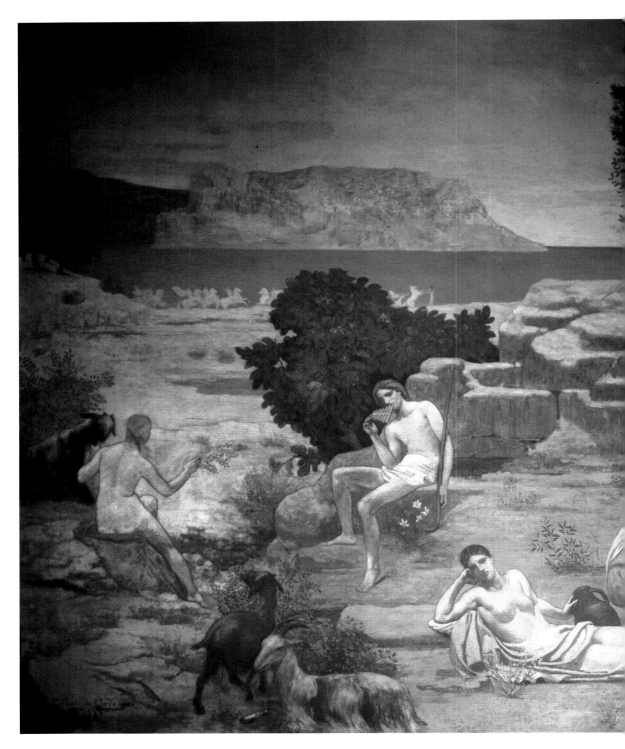

잔틴 표현 양식을 따른다.

상징주의 회화에서 한껏 타오르고 무르익은 관능미는 도덕적 규범에서 벗어나 치정극으로 이어진다. 펠리시앵 롭스Félicien Rops가 「창부정치Pornocratès」에서 그려낸 음란한 창부처럼 여성의 몸이 곧 습관화된 욕구 달성의 제단으로 탈바꿈하는 것이다.

상징주의의 세 거장

살아 있을 때에도, 그리고 세상을 떠난 이후에도 피에르 퓌비 드 샤반Pierre Puvis de Chavannes은 늘 상징주의 회화의 거장으로 군림했다. 샤세리오와 나사렛파, 그리고 '콰트로첸토' 시기의 프레스코화에 애착을 가진 그는 나비파 및 상징주의 화가들에게 꽤 오래 영향을 미친다. 1881년 작 「가난한 어부Le Pauvre Pêcheur」는 상징주의 회화의 정의를 내려주는 작품으로, 이 작품에서 그림 속 인물은 극심한 빈곤에 시달리면서도 크게 동정과 연민을 불러일으키지는 않는다. 작품 전체적으로 초연한 분위기가 깔려 있기 때문이다.

고된 삶을 담아낸 모든 작품에서 퓌비 드 샤반은 사회적 측면을 배제하되, 신비적인 이상주의의 색채가 옅게 가미된 자연주의 시각을 제안함으로써 부산스런 산업 세계에 반발한다. 팡테옹을 위해 제작한 「성녀 제노비파Sainte Geneviève」 연작은 화가 특유의 은은한 무게감과 서정적인 엄숙함이 융합된 작품이다.

고독한 은둔형 화가로서 자신의 작품 구매자에게조차 작업실을 개방하지 않으며 오로지 창작에만 몰두하던 귀스타브 모로Gustave Moreau는 우화와 신화를 소재로 다루는 가운데 진화하면서 그 자신이 표방하는 예술의 정제된 어둠으로써 산업 문명의 습격에 대응하고자 했고, 인상주의의 빛과 사실주의의 반듯함에 맞서 퇴폐적인 관능미를 내세웠다(「주피터와 세멜레Jupiter et Sémélé」). 신화와 전설, 비의적인 소재를 추구하던 그는 색의 연금술사로서 화사하

◀ 피에르 퓌비 드 샤반Pierre Puvis de Chavannes, 「고대의 정경: 형태의 상징 Une vision de l'Antiquité—le symbole des formes」(1887~1889), 캔버스 위에 유채, 105×132cm, 피츠버그 카네기 미술관.

"교육을 통한 가르침과 과장된 수사법,
위선적인 감수성 및 객관적인 묘사에 반대하는 상징주의 시는
관념에 감각적인 형태를 입히고자 한다.
그러나 이 감각적인 형태 자체가 그 목적인 것은 아니며,
이는 관념의 표현 수단으로 사용될 뿐
관념에 종속적인 상태에서 벗어나지는 않는다."

— 장 모레아스Jean Moréas, 「상징주의 선언」,
『르 피가로Le Figaro』, 1886년 9월 18일.

주요 작품

◆ 퓌비 드 샤반, 「가난한 어부」(1881)
◆ 모로, 「주피터와 세멜레」(1895)
◆ 르동, 「감은 눈Les Yeux clos」(1890)

고 매끄러운 질감을 살려 환상적인 느낌의 배경을 칠해가면서 자신의 지극히 은밀한 충동 본능을 표현했다.

모리스 드니의 표현대로 '회화의 말라르메'인 오딜롱 르동Odilon Redon에게 모든 건 '흑색' 시대로부터 시작된다. 이 시기에 화가는 경이로운 내적 서사시를 써나가며

프랑스 이외에서의 상징주의

프랑스 작품 이외에도 러시아 브루벨Mikhail Vrubel의 「악마Demon」 연작, 이탈리아 세간티니Giovanni Segantini의 「비정한 어머니들Le cattive madri」, 스위스 뵈클린Arnold Böcklin의 「망자의 섬Die Toteninsel」, 벨기에 크노프Fernand Khnopff의 「잠든 메두사Méduse endormie」 같은 작품들을 통해 상징주의 사조가 얼마나 세계적으로 확대되었는지 알 수 있다. 특히 그중에서도 가장 아름다운 작품으로 손꼽히는 것은 오스트리아 화가 구스타프 클림트Gustav Klimt의 「베토벤 프리즈Beethovenfries」이다.

내면의 괴물을 찾아 헤맸다. 『꿈 속에서Dans le rêve』『에드거 포에게À Edgar Poe』『기원Les Origines』『고야에게 바치는 경의Hommage à Goya』 등과 같은 판화집에서는 상징주의 시인들과 연계되는 난해함도 나타나는데, 이는 초현실주의의 몽환적인 현기증을 예고하는 것이기도 했다. 오딜롱 르동 스스로도 "예술에선 의지만으로 그 무엇도 이뤄지지 않는다. 모든 건 무의식의 발현에 순종함으로써 이뤄진다"고 하지 않았던가? [……] 조약돌과 풀잎, 손, 옆모습, 혹은 살아 있는 생명체의 이런저런 부분들을 섬세하게 옮기려는 노력을 한 끝에 나는 무언가 정신적으로 고조되는 느낌을 받았다. 따라서 나는 무언가 창작을 해낼 필요성을, 스스럼없이 상상의 세계를 표현해야 할 필요성을 느꼈다." 오딜롱 르동은 초자연적인 그의 예술 세계에 대해 이와 같이 간단히 정리했다. 당대의 신비주의적인 저속함과는 분명히 선을 그은 그의 예술 세계는 실로 정신 세계를 탐사하는 모험과도 같다. 보들레르의 「악의 꽃Les Fleurs du mal」에 들어간 삽화나 플로베르 작 『성 안토니우스의 유혹La Tentation de saint Antoine』 삽화를 보더라도 눈과 곤충을 비롯하여 미시 세계에 속한 모든 것에 대한 화가의 강박적인 집착이 느껴진다. 그 누구와도 비할 수 없는 색채화가인 오딜롱 르동은 묘한 매력의 색채를 사용하여 편안하면서도 과감한 가교를 통해 현실계와 초자연계 사이를 아슬아슬하게 이어준다. 화가의 이러한 환상적인 화풍은 서정적인 추상화의 경계로까지 다가간다. 인간으로서, 그리고 화가로서 생애 마지막 무렵에 그는 어쩌면 유년 시절부터 어렴풋이 느껴왔던 저 머나먼 목적지에 마침내 도달한 것일지도 모르겠다.

오딜롱 르동Odilon Redon, 「아폴론의 전차Le Char d'Apollon」(1909), 마분지 위에 유채, 100×80cm, 보르도 미술관.

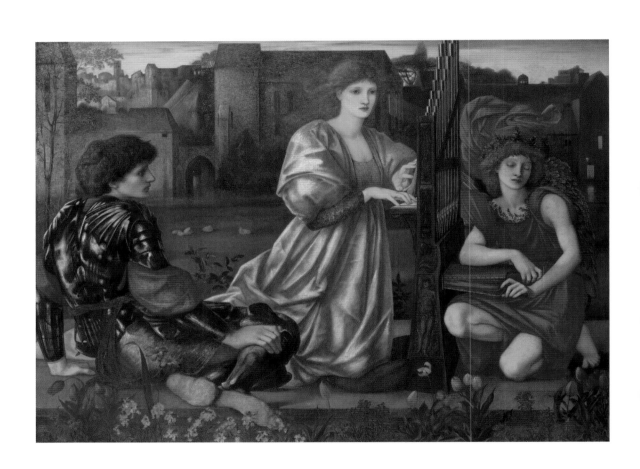

라파엘 전파 *Preraphaelite*

1848년, 런던 왕립 아카데미에 속한 다수의 학생들은
'라파엘 전파 형제회The Preraphaelite Brotherhood'라는 협회를 창설한다.
제도권 예술의 미적 규준에 반대하여 일어난 예술 집단이었다.

빅토리아 시대의 회화 침체기, 라파엘 전파 화가들은 아카데미 미술의 엄격함과 제도권 회화의 신파적 감상을 비판하고 나선다. 터너와 컨스터블이 포문을 열어준 새로운 방식을 외면한 까닭이다. 이 신진 예술가들은 라파엘로를 존경하면서도 라파엘로 이전 시대, 즉 이탈리아 프리미티브 화가들(13세기 혹은 14세기 이탈리아에서 회화의 혁신을 시도한 이탈리아 화가들로, 이탈리아 르네상스를 예고하는 르네상스 이전 시기의 이탈리아 화가들—옮긴이)의 르네상스 이전 미술을 주의 깊게 연구하며 예술적 쇄신을 추구한다. 그리고 바로 이로부터 '라파엘 전파'라는 이 신진 화가 집단의 이름이 유래한다. 라파엘로 이전 시대로 되돌아가려던 이들의 작업에서는 상당히 인위적인 측면이 보였을뿐더러 간혹 그 진솔함마저 의심이 가는 경우가 있었는데, 이들에게 자연이란 곧 완전무결한 도덕성이 지배하는 삶의 이상적인 배경으로 인식됐기 때문이다.

개성 있는 인재들

윌리엄 홀먼 헌트William Holman Hunt, 존 에버렛 밀레이John Everett Millais, 단테 게이브리얼 로세티Dante Gabriel Rossetti 등을 필두로 한 라파엘 전파는 러스킨Ruskin(1843~1846)이 쓴 『근대 화가들Modern Painters』을 그 이론적 토대로 삼는다. 르네상스 이전의 이탈리아 프리미티브 미술에서 나타나는 간결함과 진실성을 예찬하는 이 책에서는 "진실성을 추구하며 즐거움을 느끼는 가운데" 자연으로의 회귀를 주창한다. 1847년에 이 책을 읽은 윌리엄 홀먼 헌트는 "야외에서 전경과 후경으로 이루어진 그림"을 작업하기로 결심한다. 갈색 이파리와

라파엘 전파 미술의 주요 특징

◆ 르네상스 이전 시기 이탈리아 프리미티브 화가들의 영향
◆ 중세 시대 혹은 성경에서 차용한 우화 및 전설을 주제로 표현
◆ 세부 묘사에 치중하고, 인물과 두상의 입체적인 표현을 중시
◆ 선명한 단색의 사용

◀ 에드워드 번 존스Edward Burne-Jones 경, 「사랑의 노래Le Chant d'amour」(1868~1877), 캔버스 위에 유채, 45×61cm, 뉴욕 메트로폴리탄 미술관.

자욱한 연기, 어두운 길모퉁이로 화면 전체를 구성하고, 햇빛 그 자체와 함께 눈에 띄는 세부 묘사를 모두 살리면서 캔버스 위에 직접 외부 환경 전체를 담아내는 것이다. 친구인 밀레이와 이어 로세티를 설득한 윌리엄 홀먼 헌트는 이들에게 카를로 라시니오Carlo Lasinio의 판화를 예시로 보여준다. 베노초 고촐리Benozzo Gozzoli가 피사Pisa의 캄포 산토Campo Santo에서 작업한 프레스코화(1468~1483)의 복제화였다. 성경의 다양한 일화들을 보여주는 이 프레스코화는 —비록 1944년 폭격으로 훼손되었지만— 라파엘 전파 화가들이 모델로 삼은 콰트로첸토의 전형적인 작품이었다.

라파엘 전파의 부흥 및 전성기

1849년 'P. R. B. (Pre-Raphaelite Brotherhood)'라는 이니셜로 선보인 초기작들은 대중의 마음을 사로잡았는데, 밀레이의 「이사벨라Isabella」, 헌트의 「리엔치Rienzi」, 로세티의 「동정녀 마리아의 처녀 시절The Girlhood of Mary Virgin」 등이 특히 이목을 끌었다. 게다가 초상화에서 느껴지는 인간미와 정밀한 묘사 기법, 색조의 강렬함 및 시각에서 느껴지는 상징주의적 요소 등은 평단으로부터도 전반적인 지지를 끌어내는 요인이 됐다. 이러한 상황에서 라파엘 전파 화가들은 로세티의 추진 하에 기관지 『맹아Germ』를 발행한다. 자신들의 이론적 심미적 담론을 확산하기 위한 목적이었다. 주제는 대개 종교적인 주제가 압도적인데, 이러한 맥락에서 본다면 헌트의 「드루이드 교인들의 박해에서 기독교 사제를 숨겨주는 개종한 영국 가정A Converted British Family Sheltering a Christian Priest from the Persecution of the Druids」이 그 선언적인 작품이 된다. 하지만 이 작품은 상당한 반발과 함께 간혹 강렬한 비판을 사기도 했다. 라파엘 전파의 화가들에게 신성모독적이라거나 냉소적이라는 낙인이 찍혔기 때문이다. 밀레이와 헌트는 이에 굴하지 않으면서도 야외 작업을 통해 자신들의 방식을 바꾸어나갔고, 이로써 결국 런던 최고의 예술 비평가인 러스킨으로부터 적극적이고 호의적인 비호를 받는다.

라파엘 전파의 자연주의 국면은 밀레이의 저 유명한 작품 「오필리아Ophelia」(1852)로 절정에 다다랐으며, 헌트의 경우는 보다 사회적이고 도덕적이며 종교적인 측면에 집중했고(「깨어나는 양심The Awakening Conscience」), 포드 매덕스 브라운Ford Madox Brown은 「영국의 최후The Last of England」로 최고의 정점에 도달한다. 이후 밀레이는 아카데미즘으로 전향하여 1863년 왕립 아카데미 회원으로 선발된다. 헌트가 라파엘 전파의 원칙을 충실히 따랐다면 로세티는 중세를 소재로 자기만의 길을 걸어갔고, 이러한 그의 작품 세계는 윌리엄 모리스William Morris와 에드워드 번 존스Edward Burne-Jones 같은 젊은 제자들의 초기작에 참고가 된다.

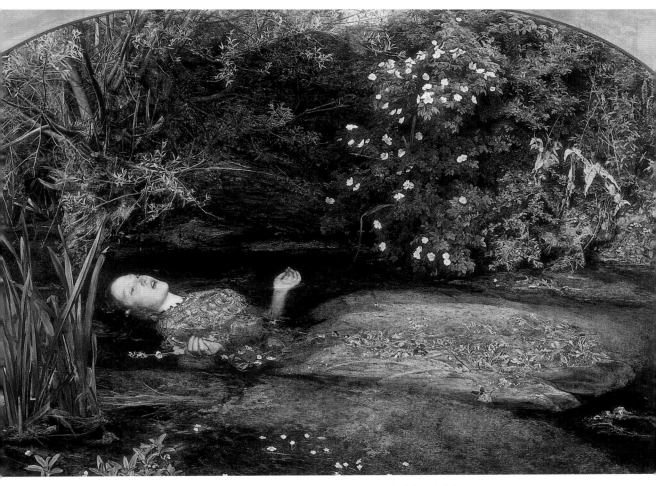

존 에버렛 밀레이John Everett Millais 경, 「오필리아Ophelia」(1852), 유화, 76×112cm, 런던 테이트 갤러리.

라파엘 전파의 기틀을 닦은 인물로는 여러 예술가들이 손꼽히는데, 그중 브라운이 대표적이다. 그는 주변 화가들에게 자신이 받은 탄탄한 역사화 교육 내용과 스스로의 역사적 소양을 전해주었지만, 데이비스Davis, 세던Seddon, 브렛Brett, 데버렐Deverell, 콜린스Collins, 월리스Wallis, 휴즈Hughes(「4월의 사랑Amour d'avril」), 다이스Dyce 등 대다수 젊은 화가들은 독립 화가의 길보다 꾸준한 명성이 보장되는 집단에 소속되는 영광을 누리고자 했다.

라파엘 전파가 빅토리아 시대 중엽의 물질주의적인 압박을 이겨내진 못했지만, 이 사조는 특유의 표현력과 풍부한 상상력을 기반으로 영국 회화에서 남부럽지 않은 자리를 차지한다. 다만 화가의 재능이 제각각이고, (중세주의와 자연주의 사이에서) 목표가 통일되지 못한 탓에 결국 1854년부터는 집단 자체가 와해된다. 공통된 시각을 정립하지 못한 채, 서로 다른 목표로 각기 다른 양식을 추구하며 저마다 개인적인 길을 가려 했기 때문이다.

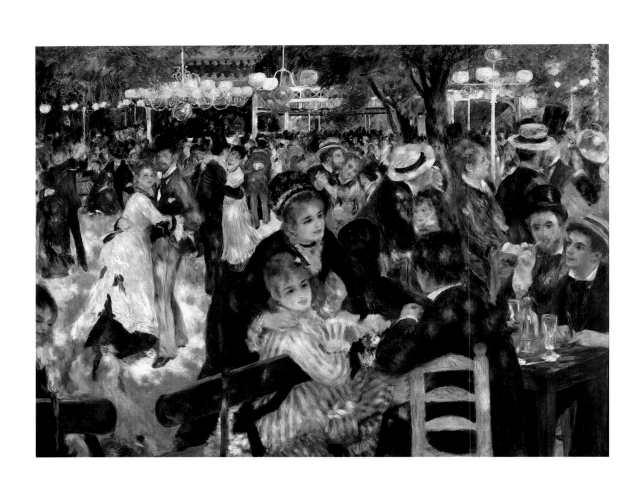

인상주의 *Impressionism*

연대상으로 인상주의는 19세기 후반의 25년간만 융성했던 문화 사조다.
이 시기에는 무엇보다 보불전쟁과 드레퓌스 사건이 일어났으며,
1895년에는 뤼미에르 형제가 영화를 발명했다.

1874년 4월 15일, 사진작가 나다르Nadar가 주관한 단체 전시회에서 클로드 모네Claude Monet는 작품이 완성되기 직전 「인상: 해돋이Impression, soleil levant」라고 이름 붙인 작품 한 점을 선보인다. 이를 보고 실소를 금치 못한 평론가 루이 르루아Louis Leroy는 4월 28일자 논평에서 '인상주의자들의 전시회'라는 한 마디로 그날의 전시를 정리한다.

이렇게 탄생한 인상주의에 대해 레오나르도 다빈치나 티치아노, 할스, 그밖에 고야, 컨스터블이나 터너 등에서 그 원류를 찾는 평론가들도 있지만, 코로Jean-Baptiste-Camille Corot나 부댕Eugène Boudin, 바르비종파의 이름도 함께 언급한다.

외광 회화

초창기부터 인상주의는 기존의 화풍과 완전히 단절되는 전통 파괴적 성격의 사조로 인식됐다. 인상주의 화가들은 수면에 비치는 현란한 빛의 움직임을 관찰했는데, 수천 개의 빛 얼룩이 뚜렷한 윤곽 없이 유동적으로 살아 움직이는 세계를 만들어냈기 때문이다. 그리고 이에 따라 세계를 바라보는 인상주의 화가들의 시각도 달라진다.

모네는 일단 이 같은 인식을 바탕으로 「아르장퇴유의 보트 경주Régates à Argenteuil」에서처럼 형체를 해체한 뒤 이어 모든 주제에 동일한 원칙을 적용한다. 이로써 전원 풍경은 형태가 불분명해지고 윤곽이 흐려졌으며, 빛은 계절의 변화와 시간의 흐름에 따라 미세하게 달라졌다(「건초더미Les Meules」 연작). 「에트르타Étretat」 같은 작품에서는 바다가 다양하게 중첩되는 무수한 붓 터치로 쪼개지며 생동감 있고 요동치는 화면을 만들어낸다.

르누아르는 특히 초상화에 이끌렸는데, 따사로운 빛이 내리쬐는 매끄러운 피부에 부드러운 입술과 풍만한 몸매를 한 미인들을 많이 그려냈다(「햇빛 속의 토르소 Torse de femme au soleil」).

◀ 피에르 오귀스트 르누아르Pierre Auguste Renoir, 「물랭 드 라 갈레트의 무도회Bal du Moulin de la Galette」(1876)의 세부, 캔버스 위에 유채, 131×175cm, 파리 오르세 미술관.

인상주의 미술의 주요 특징

◆ 화사하고 다채로운 붓질로 세계를 재구성
◆ 빛의 변화 및 반사 작용에 대한 지대한 관심
◆ 전원 풍경 못지않게 도심 풍경을 표현

도심 풍경화와 정물화, 수욕도를 즐겨 그린 인상주의 화가들은 겉으로 보이는 색을 그대로 재현하려 들지 않았고, 색의 끊임없는 변화를 나타내는 색채 역학을 정립하려 들지도 않았다. 이제 빛의 작용은 원근법과 입체감의 효과에 따른 여러 착시 현상들을 생생하게 표현하는 하나의 '착시'가 아니라 그림의 표면 위에 펴져 있는 하나의 '실제'가 되었다. 피사로Camille Pissarro의 풍경화, 시슬레Alfred Sisley의 도심 풍경화, 모네의 성당 그림, 르누아르의 누드화에서는 겨울의 해질 무렵도 빛이 화사하게 유지됐다. 더 많은 빈 공간이 열리면서, 화가는 화면 전체를 빼곡하게 메워나간다. 이러한 노력 덕분에 그림은 사진과의 정면 승부에서도 무사할 수 있었다. 완전한 형태와 선명한 데생을 포기하고 순간을 포착하고자 했다.

인상주의 화가는 자신이 본 것, 혹은 자신이 인지한 것을 그대로 재현할까? 자연을 얼룩덜룩한 모자이크처럼 잡아내는 인상주의 화가는 화사하고 다채로운 붓질로 자연의 외양을 재구성한다. 이 세계에 대해 시각적으로 제어하겠다는 생각을 버리고, 세계 속에 편입된 뒤 나아가 그 안에서 동화되길 바라는 것이다. 이러한 면에서도 과학이나 철학보다 직관적인 인상주의는 시인 겸 철학자 가스통 바슐라르Gaston Bachelard가 서정시로써 구체화한 현대 문명의 몇 가지 주된 고민을 예고하기도 한다.

4인의 거장

이론도 학설도 뒷받침되지 않았던 인상주의의 구심점이 된 네 사람은 카미유 피사로와 알프레드 시슬레, 클로드 모네, 오귀스트 르누아르이다. 세잔Paul Cézanne과 고갱Paul Gauguin, 반 고흐의 경우, 정통 인상주의와는 다소 거리를 두고 화풍을 발전시켜나갔다.

드가Edgar Degas와 마네Édouard Manet는 인상주의의 직접적인 전조가 되었으며, 신인상주의는 주로 쇠라Georges Seurat와 시냐크를 중심으로 발전한다. 바지유Frédéric Bazille나 기요맹Armand Guillaumin, 모리조Berthe Morisot, 카유보트Gustave Caillebotte 또한 언급된다.

인상주의는 당대의 문화상을 참고로 했던 만큼 사실주의 회화의 정점을 찍은 화풍이기도 하다.

"우리는 물가에서 수면에 비친 상이나 물의 깊이에 대한 고려 없이
공상을 펼쳐놓지는 않는다. [……]
화창한 아침, 아름답고 화사한 물에는 엄숙함이 배어 있다.
하지만 이 철학적 의혹은 걷어내고,
우리의 화가와 더불어 미의 역동성으로 돌아가자."

— 가스통 바슐라르, 『베르브Verve』, 1952.

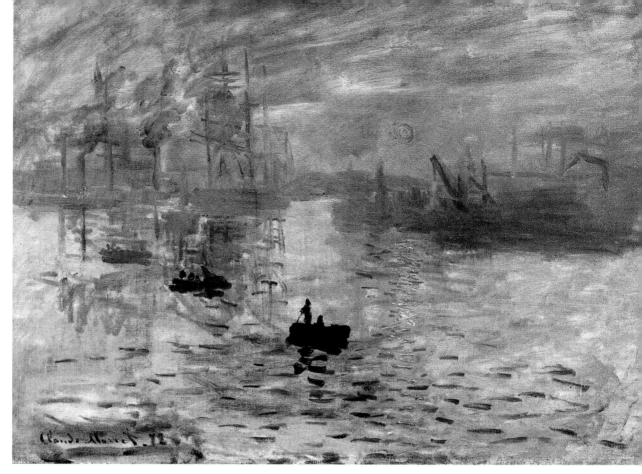

클로드 모네Claude Monet, 「인상: 해돋이Impressions, soleil levant」(1872), 캔버스 위에 유채, 48×63cm, 파리 마르모탕 미술관.

피사로 작업의 특징은 주제 면에서 풍경화가 압도적인 다수를 차지하는 가운데 다작보다는 혁신을 추구한다는 데에 있다. 구도가 탄탄한 그의 그림에서는 자유로운 필치에도 기본적으로는 데생의 선이 살아 있다.

촘촘한 붓질이 작품의 표면에 빛을 투영시킬 때에도 견고한 구조적 짜임새는 그대로 보존된다(「빨간 지붕: 퐁투아즈, 코트 데 뵈프Les Toits rouges—la Côte des Boeufs à Pontoise」). 피사로의 작품에서 얽히고설킨 색 조각은 시슬레의 작품 같은 유연함도, 모네의 작품처럼 무형적 느낌도 갖고 있지 않지만, 그래도 여느 인상주의 작품과 마찬가지로 강도 높고 힘 있는 빛의 떨림을 만들어낸다.

반짝이는 화면에서는 섬세하고 풍성한 색조의 표현으로 잡아낸 빛의 효과가 얼마나 순간적이고 일시적인 것인지가 드러난다.

파리 출신으로 프랑스에서 살아가던 시슬레는 글레르 집에서 모네와 르누아르, 바지유 등과 교유하면서 제도권 미술에 대한 반감과 함께 마네에 대한 존경심을 공유한다. 이들과 야외에 나가 그림을 그리면서 곧 본인 특유의 섬세함을 드러내고, 1870년 루브시엔에 머물던 동안에는 다양한 시간대를 보여주는 매력적인 풍경화 작품(「루브시엔, 세브르 길Louveciennes, le chemin de Sèvres」「겨울의 루브시엔Louveciennes en hiver」)과 더불어 인상주

카미유 피사로Camille Pissarro, 「밭에 있는 여인, 혹은 에라니 초원에 비추는 봄의 햇살Femme dans un clos, soleil de printemps dans le pré à Éragny」(1887), 캔버스 위에 유채, 54.5×65cm, 파리 오르세 미술관.

"물리학자들은 '자연이 진공을 싫어한다'라고 말했다. 그렇다면 이들은 자연이 그에 못지않게 규칙적인 것을 싫어한다는 말도 덧붙임으로써 해당 명제를 보완할 수 있을 것이다."

— 오귀스트 르누아르, 「불규칙 사회 구상」, 1884.

의의 몇몇 걸작들(「포르 마를리의 홍수Inondation à Port-Marly」「루브시엔의 설경Neige à Louveciennes」)을 작업한다. 이후 모레 쉬르 루앵Moret-sur-Loing에서 연작을 작업한 시슬레는 그의 정신적 고통의 흔적이 드러나지 않을 만큼 화사하고 정제된 시각의 작품을 선보인다(「모레의 성당L'Église de Moret」).

신기하게도 오랜 기간 화가로서 인정을 받지 못하던 시슬레의 작품은 그림을 잘 모르는 사람이 보더라도 그 재능이 한눈에 들어온다. 섬세한 붓질과 완벽하게 균형 잡힌 구도, 그리고 서정적인 대기의 신선함이 느껴지기 때문이다.

오랜 훈련의 결과물인 뛰어난 데생은 모네가 작품에서 일시적인 순간을 포착하는 데 결정적인 도움을 주었다. 「정원의 여인들Femmes au jardin」 작업 때부터 이

이탈리아의 마키아이올리(마키아파)

'마키아이올리Macchiaioli'라는 용어는 프랑스어로 거의 번역이 불가능한 단어로서, 이탈리아로 '흔적'을 의미하는 '마키아'와 '스케치'라는 표현에서 직접적으로 파생됐다. 피렌체 미켈란젤로 카페에서 시뇨리니Telemaco Signorini, 파토리Giovanni Fattori, 레가Silvestro Lega 등을 비롯한 다양한 이탈리아 화가들은 프랑스 예술계의 변화를 지지했으며, 특히 종교화나 역사화 대신 풍경화를 주요 장르로 등극시켰다. 이들은 풍경의 시각적 요소를 단순화하면서 강렬한 빛의 효과와 자연스럽게 진동하는 대기의 복원에 모든 노력을 집중한다.

미 모네는 야외에서 소재를 놓고 작업하는 방식을 채택했는데, 순간적인 빛의 효과를 끄집어내고 수풀의 섬세한 떨림을 잡아내며 태양 아래 자연의 유동적인 움직임을 포착하기 위해서는 화실 내에서의 작업만으로 부족했기 때문이다. 주제와 관련해서도 모네의 작품은 상당히 그 폭이 넓어서, 초상화부터 실내 장면까지, 바닷가부터 전원 풍경까지, 도시부터 꽃 핀 정원까지 망라한다. (「베퇴유의 센 강La Seine à Vétheuil」에서 보듯이) 하늘과 물을 좋아했던 모네는 지면에서도 빛이 반짝이게 만들고, 빛이 투과한 대기에는 가벼운 막을 씌운 듯한 효과를 준다. 연작의 원칙은 대부분 다양한 빛의 효과를 나타내려던 이 같은 고민의 일환이었다(「건초더미」「루앙 성당Cathédrale de Rouen」「포플러Les Peupliers」「수련Les Nymphéas」 연작들).

서정적이고 육감적이며 유쾌한 그림을 선보이는 피에르 오귀스트 르누아르의 예술은 존재에 대한 새로운 관점을 창조하여 인물의 살결과 얼굴, 옷, 그리고 수풀 위로 드리워진 현란한 빛의 효과를 표현한다(「햇빛 속의 토르소」「물랭 드 라 갈레트의 무도회」).

1880년에 시작하여 1903년까지 이어지는 혼란기 동안 알제리와 이탈리아 등지를 여행한 르누아르는 이를 계기로 근본적인 문제 제기를 한다. 오랜 기간 풍경화에 이끌렸지만 그는 항상 초상화에 전념해왔기 때문이다.

르누아르는 1892년 무렵부터 (「잠자는 여인의 수욕도Baigneuse endormie」「긴 머리의 목욕하는 여인Baigneuse aux cheveux longs」에서처럼) 여인의 나체에서 발산되는

육감적인 아름다움을 예찬했다. 늘 자연을 사랑하고 자연의 빛에 애착을 가졌던 그는 화가가 불규칙한 자연의 모습을 스스로 통제할 수 있으리라는 착각은 한 번도 하지 않았다.

미국의 인상주의

빠르게 유럽 전역을 장악한 인상주의는 곧 이어 전 세계로 확대된다. 1880년에서 1900년에 이르는 20여 년간, 프랑스에서 미술 공부를 한 여러 신진 화가들은 인상주의 화풍으로부터 상당한 충격을 받은 뒤 야외에서 그림을 그릴 수 있다는 새로운 사실을 깨달으며 과감한 색의 사용법과 이 새로운 유파의 기법에 입문한다.

　그중에서도 로빈슨Theodore Robinson은 지베르니의 모네 곁에서 머물며 제자 겸 친구로 지내고, 메리 커샛Mary Cassatt은 에드가르 드가의 영향을 받는다. 1896년 이후 고국으로 돌아온 젊은 미국 화가들은 하삼Childe Hassam의 권유로 '10인의 화가들The Ten'이란 그룹을 만

들어 1898년 뉴욕 뒤랑 뤼엘 갤러리에서 체이스William Merritt Chase, 로슨Ernest Lawson, 트와츠먼John Henry Twachtman, 사전트John Singer Sargent 등의 주도로 전시회를 개최한다. 오늘날 이들의 훌륭한 걸작 가운데 일부는 지베르니 인상파 미술관에 한데 모여 있다.

▶ 메리 커샛Mary Cassatt, 「정원의 소녀Girl in the Garden」(1880~1882년경), 캔버스 위에 유채, 92×63cm, 파리 오르세 미술관.

주요 작품

◆ 모네, 「인상: 해돋이」(1872)
◆ 시슬레, 「포르 마를리의 홍수」(1876)
◆ 르누아르, 「햇빛 속의 토르소」(1876)
◆ 피사로, 「빨간 지붕」(1877)

'인상주의' 표현의 기원

'인상주의'라는 표현의 기원이 된 것은 1874년 4월 18일자 풍자 신문 『르 샤리바리Le Charivari』에 실린 평론가 루이 르루아의 글이었다. 난감한 대화 형식으로 인상주의 화가들을 조롱하는 이 글의 내용을 일부 인용하자면 다음과 같다.

내가 감히 카퓌신 대로의 첫 전시회에 발걸음을 하기로 결심을 했던 그날은 심히 고된 하루였다. 이 자리에는 다수의 정부 훈장과 메달을 받은 풍경화가로서 베르탱Bertin의 제자이기도 한 조제프 뱅상Joseph Vincent도 함께 대동했는데, 무심코 그 자리를 찾은 화가는 차마 그러한 꼴을 보게 되리라고는 상상도 못 했을 것이다. 당연하게도 그는 흔히들 보는 그런 그림을 볼 것이라 생각했고, 아무래도 안 좋은 그림이 더 많긴 하겠지만 그래도 여하튼 이 전시회에 좋은 그림, 안 좋은 그림이 있을지언정 예술적 관행에 어긋나거나 형태를 무너뜨리고 거장을 무시하는 작품이 있을 줄은 전혀 예상하지 못했다. [……] 거의 충격의 도가니에 사로잡히기 직전의 상황에서 모네의 작품이 그에게 결정타를 날렸다.
"여기, 여기 이거 말예요! 제 보기엔 단연 이 작품이 최고네요. 이건 대체 뭘 그린 걸까요? 책자 좀 봅시다."
그는 98번 작품 앞에서 소리쳤다.
"「해돋이, 인상」이네요."
"인상이라. 과연 그럴 듯한 제목이네요. 저 역시 같은 생각이었습니다. 너무도 강렬한 인상을 받았으니 인상이라고 할 만하죠. 이건 너무도 자유분방하고, 너무도 편하게 그린 거 아닌가요? 미완성 상태의 벽지라도 이 바다보단 더 제대로 그렸겠어요."

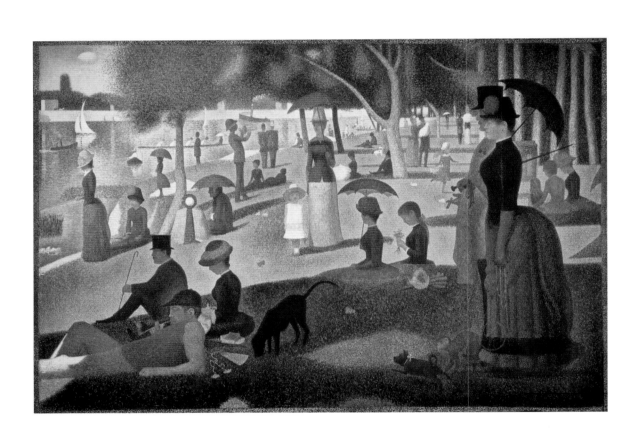

신인상주의 *Neo-impressionism*

'신인상주의'라는 말에 어폐가 있다면
그건 이 용어가 사실 하나의 문예 운동이나 학설을 가리키는 것이 아니라
단순히 인상주의라는 대 변혁기에 뒤이은 하나의 모호한 시기를 지칭하기 때문이다.

'신인상주의'라는 말은 평론가 펠릭스 페네옹Félix Fénéon의 붓끝에서 탄생했다. 1886년 9월 19일 브뤼셀의 문예평론지『근대 예술L'Art moderne』에 수록된 그의 제8회 인상주의 전시회 관련 논평에서 맨 처음 이 표현이 등장한 게 그 시초였기 때문이다. 이후에도 페네옹은 『근대 예술』1887년 5월 1일자에 수록된 '신인상주의' 관련 논문에서도 이 용어를 사용했는데, 그해 열린 '앵데팡당 전(Salon des Indépendants, 독립미술가전시회)'에는 조르주 쇠라가 이끄는 일군의 신진 예술가들이 단체로 참여했다. 신인상주의를 표방하는 모든 화가들은 공통적으로 색채의 구조적인 분할에 기반을 둔 기법을 사용하는데, 이는 팔레트 위에서 색을 섞지 않고 순색의 색채를 사용하는 방식이었다. 시냐크, 크로스Cross, 앙그랑Angrand, 뒤부아 피예Dubois-Pillet, 뤼스Luce 등의 다른 화가들도 쇠라처럼 작은 점에 가까울 정도로 자잘한 붓 터치를 중첩시켜 표현했고, 이로써 작품의 전체적인 색채는 슈브뢸Chevreul이 명명한 '색채의 동시 대비 원칙'이라는 물리학 법칙에 따라 인식된다. 1891년 쇠라가 단명한 후에는 시냐크가 나서서 "지금까지 도달하지 못

했던 최대한의 빛과 색채, 조화를 만들어내는 경지에 이른" 신인상주의 이론가의 역할을 맡는다.

국외로의 확산

신인상주의 미술은 프랑스 이외 지역으로까지 확산되며 급속도로 인기가 치솟는다. 앞서 언급된 화가들 이외에도 프티장Petitjean, 로제Laugé, 앙리 마르탱Henri Martin, 아망 장, 에르네스트 로랑Ernest Laurent, 뤼시 쿠스튀리에Lucie Coustuurier 등이 대오에 합류했고, 한때 고갱이나 반 고흐, 베르나르Émile Bernard, 앙크탱을 비롯한 일부 거장들도 이에 관심을 기울였다. 네덜란드의 토룝, 아르츠Aarts, 브레머르Bremmer, 이탈리아의 펠리차 다 볼페

신인상주의 미술의 주요 특징

◆ 원색의 점이나 붓 터치를 중첩시켜 표현
◆ 공장 또는 서민들의 여흥 등 근대의 사회상을 주제로 표현
◆ 형태나 신체를 나타내는 데 사실성과 멀어진 채 양식화하여 표현

◀ 조르주 쇠라Georges Seurat, 「그랑 자트 섬의 일요일 오후Un dimanche après-midi à l'île de la Grande Jatte」(1886), 캔버스 위에 유채, 207×308cm, 시카고 미술관.

"빛과 색채의 화가라는 수식어로 특화될 수 있는 이들은 [⋯⋯] 다양한 접근 방식으로 '빛'과 '색채'라는 목표를 추구하는 집단을 지칭하는 데 이 '신인상주의'라는 이름을 채택했다. 신인상주의라는 용어도 바로 이 같은 맥락에서 이해가 되어야 하는데, 이 화가들이 사용하는 기법에는 인상주의의 요소가 전혀 없기 때문이다."
— 폴 시냐크, 『들라크루아에서 신인상주의까지』(1899).

도Pellizza da Volpedo, 세간티니, 그루비시Grubicy, 벨기에의 판 리셀베르허Van Rysselberghe, 판 더 펠더Van de Velde, 독일의 바움Baum, 헤르만Hermann, 하우프트만Hauptmann 등은 신인상주의의 전 유럽적인 확산에 기여했고, 이후 야수파와 미래파, 입체파 또한 신인상주의에서 실험 대상으로서의 회화를 중시하며 그 연구를 정당화하던 관행을 이어갔다.

분할주의의 과학적 토대

그 이름에서 지칭하는 바와 같이 분할주의는 캔버스 위에 작은 색점을 중첩시키는 회화 기법으로, 이러한 색점은 팔레트 위에서 색을 혼합하는 기존 방식과 달리 '분할' 방식으로써 색조를 띠며 보는 이의 시각에서 재구성된다. 가령 파란색 점 옆에 빨간색 점을 찍으면 보는 이의 망막에는 보라색이 남는 식이다. 분할주의는 신인상주의 운동의 뚜렷한 특징으로, 그 심미주의 원칙의 근간을 이룬다. 분할주의는 화가의 재량껏 적용되지만, 점묘법을 사용하는 경우에는 극단적인 색의 분할이 이뤄진다. 『외젠 들라크루아에서 신인상주의까지D'Eugène Delacroix au néo-impressionnisme』(1899)라는 저서의 발간으로 폴 시냐크가 분할주의의 주요 이론가로 손꼽히는 경우가 많은데, 시냐크는 신인상주의의 태동기에 조르주 쇠라가 맡았던 핵심적인 역할을 늘 잊지 않고 주지시켰다.

분할주의는 인상주의의 경험이 쌓인 직후의 상황에서 화가들이 신봉하던 과학적 사실에 기반을 두고 있었으므로, 이는 곧 19세기의 한 조류일 수밖에 없었다. 1829년부터 이미 슈브뢸은 모든 색이 주위에 그 보색을 발산하고 있음을 입증했을 뿐 아니라 1만4천 개 이상의 색조를 규명해냈다. 이러한 상황에서 1884년 앵데팡당 전까지 창설되어 분할주의 화가들에게는 자신들의 작품을 선보일 무대가 마련되었으며, 심지어 평론가 펠릭스 페네옹이라는 훌륭한 홍보 대사까지 곁에 두고 있었다. 하지만 프랑스에서 태동하여 각지로 확산된 신인상주의 운동은 혁신에 대한 그 강력한 의지에도 불구하고 —비록 터치의 자유로움에 국한될지언정— 인상주의에 상당한 빛을 지고 있음을 부인할 수 없다.

점묘법

점묘법은 캔버스 위에 원색의 작은 점을 중첩시키는 기법으로, 최상의 색 분할을 이뤄내고, 거리를 두고 작품을 보는 관객의 시선에서 광학적인 혼합이 쉽게 일어나도록 하기 위해 사용한다. 「그랑 자트 섬의 일요일 오후」는 이러한 점묘법의 걸작으로 손꼽힌다.

주요 작품

◆ 쇠라, 「그랑 자트 섬의 일요일 오후」(1886)
◆ 시냐크, 「생-트로페Saint-Tropez」(1895)
◆ 마티스, 「사치, 평온, 쾌락Luxe, Calme et Volupté」(1904)

폴 시냐크Paul Signac, 「미풍, 콩카르노Brise, Concarneau」(1891), 유화, 65×82cm, 개인 소장.

나비파 *Nabism*

(히브리어로 '예언자'를 의미하는) '나비'파는 1888년에 결성된 예술 집단으로,
이들은 카페 볼피니에 모여 1889년 6월부터 본격적으로 이론적 심미적 고찰을 시작한다.
이후 1892년에는 나비파의 첫 공동 전시회가 개최된다.

나비파의 미학은 모리스 드니가 남긴 저 유명한 가설을 근거로 한다. "무릇 그림이란 군마나 나체의 여인 혹은 무언가의 일화를 담아내기에 앞서, 본질적으로 일정한 질서에 따라 조합한 색채로 덮인 평면상의 공간임을 주지해야 한다"라는 것이다. 이러한 움직임의 직접적인 기원이 된 것은 고갱의 화법 및 일본 판화의 미학으로, 나비파의 그림은 대체로 현실계를 뛰어넘되 그렇다고 그 표현 대상으로부터 완전히 벗어나지는 않는다. 나비파의 원류가 된 것은 그 이름답게 주술적인 성격이 강한 작품 「부적Talisman」이었다. 세뤼지에Sérusier가 고갱의 구체적인 지침에 따라 그린 이 작은 풍경화는 그가 자주 드나들던 자유로운 작업실의 젊은 동료들로부터 극찬을 받으며 나비파의 시작을 알리는 상징적인 작품이 되었다. 데발리에르Desvallières, 이벨스Ibels, 랑송Ranson, 보나르Bonnard, 모리스 드니, 루셀Roussel, 뷔야르Vuillard, 앙크탱, 조각가 라콩브Lacombe, 필리제, 페르카더Verkade 등을 주축으로 한 나비파에는 마이욜Maillol, 발로통Vallotton, 스필리에르트Spilliaert 등도 한때 몸담은 바 있다.

▼ 모리스 드니Maurice Denis, 「뮤즈Les Muses」(1893), 캔버스 위에 유채, 172×137cm, 파리 오르세 미술관.

상징주의를 넘어선 나비파

나비파 내에서 모리스 드니는 지대한 역할을 맡고 있었다. 문예지『예술과 비평Art et critique』의 1890년 8월 선언문을 통해 나비파의 학설을 정리한 모리스 드니는 부차적인 서사를 배제하고 소재에 크게 중요도를 부여하지 않으면서 색채의 감도를 중시한 밝은 색조의 그림을 만들어야 한다고 주장했다. 일본 판화를 유심히 살펴본 그는 깊이감과 입체감을 표현하거나 원근법을 적용하는 것이 화가의 순수한 시점에서 장애가 된다고 확신했다. 또한 평면적인 이미지를 만들어내는 기하학적 장식무늬의 효과로부터 정서적인 감흥이 비롯된다고 생각했다. (말라르메의 친구였던 시인 카잘리스Cazalis가 붙여준 이름인) '나비파'는 상징주의의 계보를 잇고자 하는 사조로

나비파 미술의 주요 특징

◆ 꿈과 정신세계를 중시
◆ 소재의 사실적인 표현에서 탈피하여 커다란 색면으로 처리
◆ 추상화의 배제
◆ 선과 기하학적 문양을 중시

인상파에 맞선 나비파

모리스 드니는 「세잔Cézanne」(1904)이란 글에서 인상주의의 색채 분할 방식을 비판한다. "인상주의도 종합적인 성향을 갖고 있기는 했다. 인상주의의 목적은 하나의 감각을 표현해내고 정서를 객체화하려는 데 있었기 때문이다. 그러나 인상주의의 방식은 분석적이었다. 인상주의자들에게 색채는 끝없는 대비의 결과에 지나지 않았던 까닭이다. 인상주의자들은 프리즘 분해를 통해 빛을 재구성하고 색을 분할했으며, 무수한 반사광과 음영을 사용했다. 결국 인상주의의 그림에선 수많은 색채들이 다양한 양상으로 칙칙한 빛을 띠게 되었다. 인상주의의 근본적인 폐단은 바로 여기에 있다."

서, 1889년 카페 볼피니Volpini에서 성대한 전시회를 선보인다. ('신전'이라 불리던) 나비파 작업실은 동료들이 한데 모여 작업할 수 있도록 유복한 환경의 폴 랑송이 제공한 공간이었다. 나비파에서는 신지학(신의 지혜가 가진 편재성을 근거로 한 윤리적 종교적 학설)과 음악, 작품의 난해함 등의 요소가 우선시되지만, 그렇다고 나비파 스스로 화가임을 망각하지는 않았다. 따라서 이들은 극동 지역 미술뿐 아니라 르네상스 이전 프리미티브 화가들의 미술을 참고하여 '머릿속 이미지'의 작업조건들을 정의하는 데 치중했다. (모리스 드니의 말에 따르면 "루브르에 있는 안젤리코의 프레델라(제단 하부의 장식 띠)나 기를란다이오의 「붉은 옷을 입은 남자」 등 프리미티브 화가들의 작품은 조르조네나 라파엘로, 레오나르도 다빈치보다 더 정확하게 자연을 떠올려준다.") 뿐만 아니라 중세 스테인드글라스나 퓌비 드 샤반의 상징주의 대형화

와 마찬가지로 이집트 회화 또한 관심의 대상이었다. 반면 인상주의 미술은 특유의 분출하는 듯한 표현 방식 때문에 배척되었다.

자연의 신성화

나비파는 실내 정경을 그리거나 벽면 장식, 혹은 무대 장식 등에 치중했지만, 모호한 신비 철학을 이론화하고 발전시키려는 의지는 곧 경직화의 위기를 가져온다. 더욱이 나비파가 추구하던 장식적인 효과 및 '자연의 신성화' 사이의 경계도 모호한 상황이었다. 정신세계를 내세우는 동시에 계도적 성향을 띤 나비즘으로서는 피할 수 없었던 이 같은 함정에 빠지지 않은 것은 보나르와 뷔야르가 유일했다. 보나르는 「삼대Les Trois Âges」「세면대 거울La Glace du cabinet de toilette」「하얀 실내, 정원Intérieur blanc, le Jardin」 같은 작품들을 남겼으며, 뷔야르의 「침대에서Au lit」「격자무늬 블라우스Corsage à carreaux」 같은 작품들도 빼놓을 수 없다. 모리스 드니 또한 「세잔에게 바치는 경의L'Hommage à Cézanne」, 샹젤리제 극장 천장화 등의 주옥같은 작품들을 완성했다.

주요 작품

◆ 뷔야르, 「침대에서」(1891)
◆ 모리스 드니, 「성림聖林의 뮤즈들Les Muses au bois sacré」(1893)
◆ 보나르, 「세면대 거울」(1908)

"형태의 왜곡은 순수하게 장식적이고 심미적인 개념에 기반을 두고 있으며,
색채 및 구도의 기술적 원칙에 근거한다.
주관적인 왜곡의 경우, 화가 개인의 감각을 동원한다."

— 모리스 드니, 『예술과 비평』(1890년 8월).

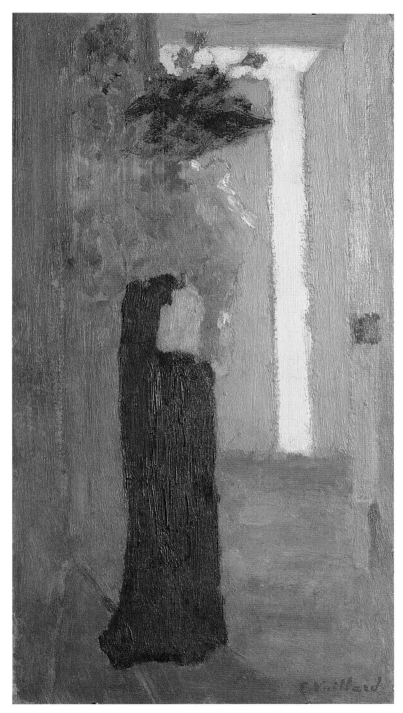

에두아르 뷔야르Édouard Vuillard, 「우아한 여인L'Élégante」(1892), 마분지 위에 유채, 28.5×15.3cm, 개인 소장.

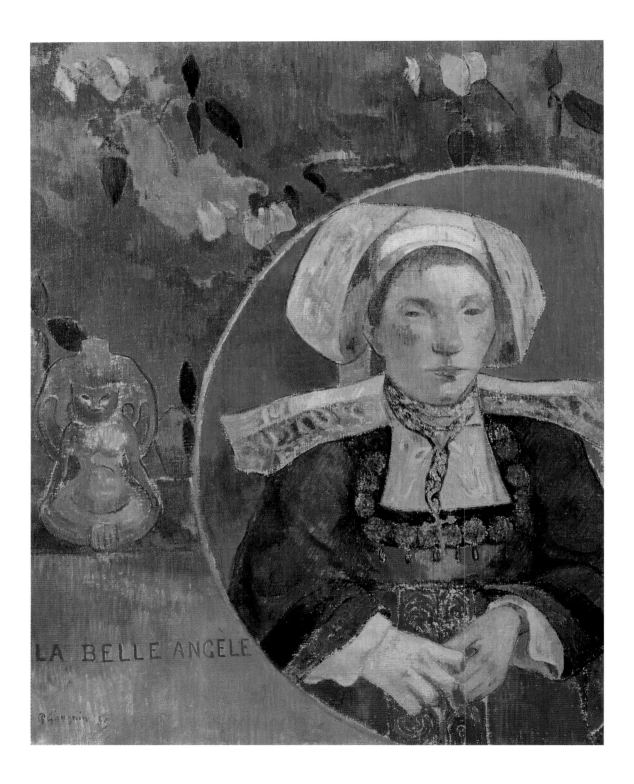

퐁타벤파 *L'école de Pont-Aven*

아벤 강 유역에 위치한 작은 면 소재지 퐁타벤(브르타뉴 지방)의 명성이 높아진 데에는
1886년 이곳에 자리잡은 고갱의 역할이 컸다.
이곳에서 고갱은 재능 있는 신진 화가 집단의 수장으로 군림한다.

고갱이 퐁타벤Pont-Aven을 빛낸 인물이긴 하지만, 국내 외 여러 예술가들이 즐겨 찾던 이 지역은 고갱 이전에도 이미 다양한 생각의 산실이었다. 따라서 퐁타벤 파는 동시대의 바르비종파나 퐁텐블로파 못지않게 풍요로운 유파였다. 프랑스가 누구나 인정하는 당대의 예술적 모태였던 까닭이다.

눈에 띄지 않는 초기의 행보

1862년까지만 해도 퐁타벤은 이름 없는 마을에 불과했다. 그러나 그해, 코로의 두 제자 아나스타지Anastasi 와 프랑수아François가 야생 그대로의 이곳 풍경에 반하면서 예술계 전체로 퐁타벤의 명성이 확산된다. 그 뒤를 따라 플루즈Pelouse, 스티븐스Stevens, 모브Mauve 등의 화가들이 퐁타벤을 찾았는데, 이러한 화가들이 이곳에 매료된 건 퐁타벤이 조용하기도 하거니와 파리에서 멀리 떨어진 지방 소도시라 생활비가 적게 들어간다는 이점이 있었기 때문이다. 이러한 이유로 고갱도 1886

년 처음으로 이곳에 와서 자리를 잡았는데, 당시 고갱은 5, 6월에 개최된 가장 최근의 인상주의 전시회에 선보인 18점의 작품으로 평론가 펠릭스 페네옹의 주목을 받고 있던 상황이었다. 글로아네크Gloanec 부인의 여인숙에서 기거하던 고갱은 6월에서 11월까지 퐁타벤에 머문다. 그 기간 중 8월에 있었던 에밀 베르나르와의 만남은 이 시기 동안에 있었던 가장 중요한 예술적 사건이었다. 사실 다른 화가들의 경우에는 고갱의 거만한 태도가 거슬려 그만의 독특한 작풍에 별로 신경을 쓰지 않았다.

종합적 상징주의의 태동

(화가의 정신적인 의식 세계와 예술 사상을 반영하는) 종합적 상징주의는 고갱의 두번째 퐁타벤 체류 시기였던

◀ 폴 고갱Paul Gauguin, 「아름다운 앙젤La Belle Angèle」(1889), 캔버스 위에 유채, 92×72cm, 파리 오르세 미술관.

> **퐁타벤파의 주요 특징**
>
> ◆ 인상주의 기법의 거부
> ◆ 지역의 전통적인 색채가 들어간 주제를 장려
> ◆ 단색의 강렬한 색면을 중심으로 화면 구성
> ◆ 소재를 구분짓는 윤곽선의 사용

장 아름다운 붉은색을 사용"할 정도로 색을 과용했다.

1888년에 탄생한다. 고갱은 그해 2월에서 10월까지 퐁타벤에 머물면서 「브르타뉴의 풍경Paysage breton」 「브르타뉴의 어린 목동Petit berger breton」 「아벤 강L'Aven」 「브르타뉴 여인의 두상Tête de Bretonne」 「퐁타벤 항구Le Port de Pont-Aven」 등으로 자신의 행적을 남기면서 수많은 작품들을 쏟아낸다. 특히 「설교 후의 환상Vision après le sermon」은 뚜렷한 윤곽선과 두드러진 색면의 사용으로 고갱이 인상주의와 완전히 결별하게 되는 작품이다. (반고흐에게 보내는 편지에도 "인물은 투박하고 맹신적인 느낌을 살리면서 매우 단순하게 표현했네"라고 쓰며) 자신의 성공을 의식한 고갱은 에밀 베르나르의 작품 「초원의 브르타뉴 여인들Bretonnes dans une prairie」에 대해 일체 함구한다. 자신의 그림을 작업하기에 앞서 하나의 분명한 표본이 되는 작품이었음에도 말이다.

두 사람은 8월에 다시 한번 조우했고, 종합적 상징주의는 둘 사이의 이 열띤 토론으로 결정적인 한 걸음을 내딛는다. 하지만 예술사적으로 봤을 때 가장 중요한 작품이 된 것은 다름 아닌 세뤼지에의 작품 「부적」이었다. 산책 중에 우연히 그려진 이 작은 풍경화는 세뤼지에가 고갱의 조언과 지침에 따라 작업한 그림이었다. 세뤼지에는 파리의 친구들에게 이 작품을 보여줌으로써 나비파의 태동에 결정적인 기폭제 역할을 했다. 사실 이 작품에서 세뤼지에가 무엇보다도 중시한 것은 '색채'였다. 그는 "푸른 빛의 그림자에는 가장 아름다운 파란색을 사용하고, 나무의 녹음에는 가장 아름다운 녹색을 사용하며, 붉은 잎에는 가

클루아조니즘의 결정적인 역할

고갱이 베르나르에게서 발견한 것은 새로운 공간 구축법이었다. 방식은 꽤 간단했는데, 짙은 윤곽선을 두른 색면으로 캔버스의 표면을 처리하는 것이었다. 이러한 윤곽선의 구조는 중세 스테인드글라스의 색유리를 둘러싼 골조와도 비슷했다. 알게 모르게 고갱의 작품과 대칭이 되는 베르나르의 작품 「초원의 브르타뉴 여인들」에 대한 사려 깊은 연구로 탄생한 이 방식의 이름은 '클루아조니즘(Cloisonnism, 구획주의)'으로 명명된다. "고갱은 내가 그에게 말해준 색채 이론을 그냥 가져다 썼을 뿐 아니라 내가 황녹색으로 처리한 바탕을 온통 빨간색으로 바꾼 뒤 「초원의 브르타뉴 여인들」에 사용된 핵심적인 기법도 활용했다"라고 하니 베르나르가 괜한 성토를 하는 것은 아니었다. 하지만 오늘날 고갱의 역할을 단순한 친구의 공 가로채기 정도로 국한시켜 생각하는 사람은 아무도 없다. 속이 상한 베르나르의 엉성한 비판을 감안하더라도, 단순히 빨간색을 사용한 것만으로 그림의 배경이 달라지지는 않는다. 이 작품이 획기적인 것은 전적으로 시각적인 인식에 있다. 일단 색을 통해 작품의 통일성이 느껴지기 때문이다. 아울러 이 작품은 약 사반세기 정도 앞서서 야수파 혁명을 직접적으로 예고하는 그림이기도 했다.

"이곳에서 나는 작업도 많이 하고 있고, 성공도 거두고 있어. 사람들은 나를 퐁타벤 최고의 화가로 존경하고 있지. 사실 그렇다고 돈이 한 푼이라도 더 들어오는 것은 아니지만, 그래도 어쩌면 이게 미래에 대한 준비가 될지도 몰라."
— 고갱이 아내에게 보내는 편지, 퐁타벤, 1886년 7월.

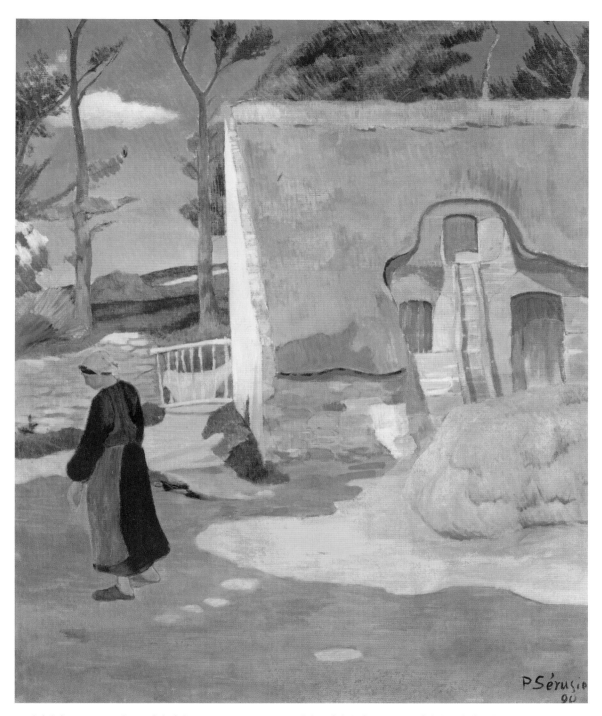

폴 세뤼지에Paul Sérusier, 「르 풀뒤의 여인Femme au Pouldu」(1890), 캔버스 위에 유채, 72×60cm, 워싱턴 국립 미술관.

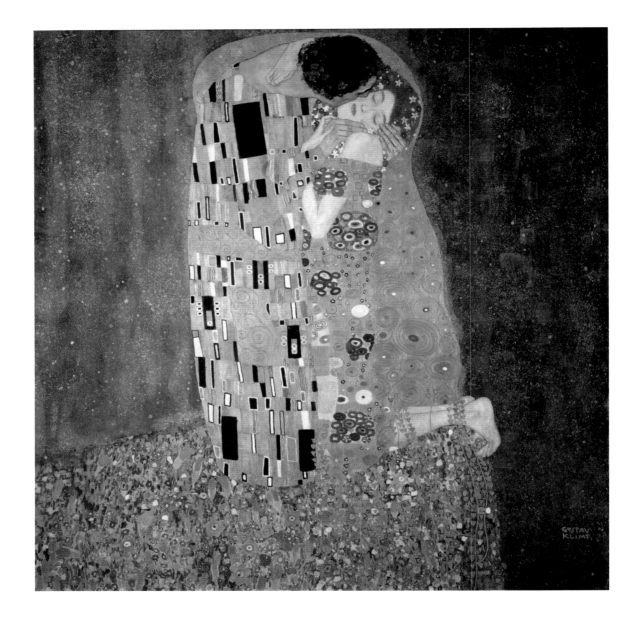

아르 누보

아르 누보는 19세기 말에 등장했으나 1910년 무렵부터
이미 혹평을 받으며 시대에 뒤떨어진 양식이란 빈축을 샀다.
사학자들은 20세기 후반에 가서야 비로소 아르 누보 양식에 대해
근대의 감성을 드러내주는 역사적 사조로서 인정한다.

'자포니즘Japonisme(일본 문화 유행)'과 영국의 '주택 건축 부흥 운동Domestic revival'으로 예고된 아르 누보 양식은 나사렛파와 라파엘 전파, 상징주의자의 뒤를 계승하는 사조로서, 1896년 자무엘 빙Samuel Bing의 파리 아르 누보 갤러리 개관 및 뮌헨에서의 『유겐트Jugend』지 창간과 더불어 공식 탄생한다.

그러나 유리 세공인 갈레Émile Gallé와 포스터 도안가 무하Alfons Mucha, 건축가 오르타Victor Horta 및 판 더 펠더, 가우디Antoni Gaudí, 화가 비어즐리Aubrey Beardsley 등은 이미 몇 년 전부터 아르 누보 양식의 토대를 닦아두었다. 뿐만 아니라 고갱의 도자기 작품이나 보나르의 석판화, 툴루즈 로트레크Henri de Toulouse-Lautrec의 포스터에도 아르 누보의 정신이 깃들어 있었다.

자연, 아르 누보의 원천

도안화 작업은 거치지만 그래도 자연은 아르 누보 양식의 건축가 및 공예가에게 주된 영감의 원천이다. 산업

문명에 대한 반감으로 중세 문명에 눈을 돌린 아르 누보 디자이너들은 영국의 윌리엄 모리스처럼 사회성을 중시하는 공예가의 위엄을 되살린다.

(여성과 꽃을 주된 소재로 하여) 자연에 대한 장식적인 해석을 내놓은 아르 누보 양식은 이를 통해 유럽 사상 최초로 심미성의 원칙과 사회성의 원칙을 조화시켰다.

프랑스에서 눈부시게 발전한 아르 누보 미술은 파리 지역만을 그 근거지로 삼지는 않았다. 로렌 지방에서도 식물학과 극동 지역 예술에 심취한 갈레가 1901년 마조렐Louis Majorelle, 돔Antonin Daum, 발랭Eugène Vallin 등 현지 예술가 다수를 한데 모아 낭시Nancy파를 창설했으며, 갈레의 뒤를 이은 프루베Victor Prouvé 역시 낭시파의 명성을 빛냈다.

아르 누보 양식의 정점을 찍은 것은 1900년 파리 만국 박람회였다. 다만 여기에 함께하지 못한 유능한 신예

▼ 구스타프 클림트Gustav Klimt, 「키스Der Kuss」(1908)의 세부, 캔버스 위에 유채, 180×180cm, 빈 오스트리아 갤러리.

아르 누보 미술의 주요 특징

◆ 산업 문명에 대한 반감
◆ 꽃문양과 여인상에 대한 애착
◆ 입체감과 양감이 느껴지지 않는 간소화된 구도
◆ 균일한 색면의 도포

건축가 엑토르 기마르Hector Guimard는 환상적인 꽃 모티브로 파리 지하철 입구를 장식한 인물이기도 하다. 사소한 디테일도 놓치지 않으며 작품에 완벽을 기한 기마르는 파리의 독보적인 아르 누보 예술가로서, 자연이 일깨워준 색과 형태를 합리적으로 수용하여 예술을 선보인 유일한 예술가이기도 하다.

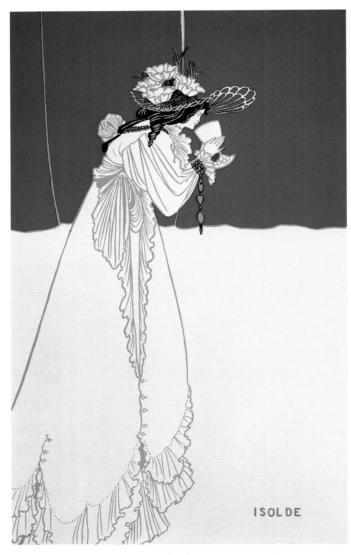

ISOLDE

오브리 비어즐리Aubrey Beardsley, 「이졸데Isolde」(1895), 포스터.

유럽의 아르 누보

영국에서는 '모던 스타일'로, 독일에서는 '유겐트슈틸'Jugendstil로 불리는 아르 누보 미술은 스페인의 가우디, 벨기에의 오르타, 미국의 티파니Louis Comfort Tiffany 등을 중심으로 전 세계에 확산된다. 그러나 1897년 빈에서 태동한 '시세션secession(분리파)' 운동으로 인해 이 취약한 심미 사조는 빠르게 쇠퇴의 길을 걷는다.

아르 누보 회화의 대표 주자인 구스타프 클림트는 세공사의 아들로서 이미 모든 공예 기술 작업에 정통한 상태였으며, 기교의 완성도를 높이는 데 관심이 많았다. 차근차근 소양을 키워나가던 초창기 클림트의 아카데미즘은 라파엘 전파와 같은 최근의 사조와 고대 유산을 중시하던 유럽의 이러한 문화적 토대 위에서 구축된 것이었다.

이런 다양한 영향이 잘 드러난 작품 「사포 Sapho」에서는 설명적인 느낌보다 암시적 느낌을 주기에 좋은 몽환적인 분위기 속에서 시와 음악, 춤이 한데 결합되며 여인들 간의 사랑이라는 위험한 주제를 드러낸다.

그래픽 예술이자 장식 예술로서의 아르 누보

유럽에서 그 밖의 다른 아르 누보 기수로는 채색 유리와 태피스트리 기술에서 뛰어난 역량을 보인 독일의 에크만Otto Eckmann과 건축가로 유명한 벨기에의 판 더 펠더 등을 꼽을 수 있다. 이외에도 화가보다 장식미술가로 더 크게 활약한 네덜란드의 토롭, 일

찍이 나비파의 지지를 받은 헝가리의 리플 로너이József Rippl-Ronai, 체코에서는 포스터로 유명해진 무하, 모자이크 양식 위주의 장식 벽화로 명성을 날린 프레이슬러Jan Preisler 등이 있다.

그러나 이 모두를 제압한 인물은 일찍이 세상을 떠난 기이한 영국 화가 오브리 비어즐리다. 도안가 겸 판화가이자 작가로 활약한 그는 르네상스 시대의 판화와 일본 판화, 툴루즈 로트레크의 포스터 등에서 영감을 받는다. 그는 아라베스크 무늬의 정제미가 두드러진 작품들의 완벽성을 추구하면서 에로티시즘과 잔혹성, 관능미, 풍자성이 혼재된 상상력을 펼쳐놓을 수 있었다. 1894년 오스카 와일드의 작품『살로메』를 위해 그린 일련의 삽화는 그의 걸작으로 손꼽힌다.

신문 만평가 겸 포스터 도안가로 활동하며 빠르게 명성을 얻은 비어즐리는 비록 짧은 생애였지만 당대의 그래픽 예술 분야에 상당한 영향을 미쳤다.

끝으로 독일의 유겐트슈틸은 특히 뮌헨과 베를린, 다름슈타트 등의 도시를 중심으로 발전한다. 유럽 전역을 휩쓸던 '세기말'의 대대적인 퇴폐 풍조에 속해 있으면서도 유겐트슈틸 양식은 영국의 모던 스타일이나 이탈리아의 리버티Liberty 양식과 동급으로 취급될 수 없었다. 간혹 이러한 혼동이 일어나긴 해도 유겐트슈틸을 여느 아르 누보 양식과 동일하게 보는 것은 이 양식만의 오랜 원류를 무시하는 처사나 다름없다. '나자렛파'라는 우수한 독일 조형 예술 사조에 굳건한 뿌리를 두고 있는 유

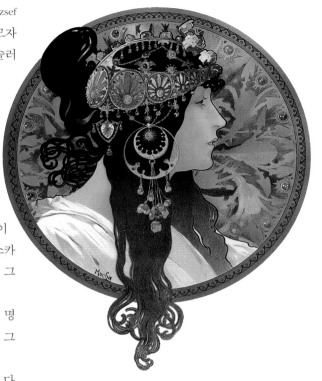

알폰스 무하Alfons Mucha, 「비잔틴 헤어: 갈색 머리Byzantine Heads: Brunette」(1897), 석판화.

겐트슈틸 화가들은 19세기 초의 나자렛 미술을 다시금 소생시키고자 했다. 클림트, 에크만, 호들러Hodler 등으로 대표되며, 19, 20세기의 시대적 전환기에 유럽 각지에서 선풍적인 인기를 끌었는데, 일련의 직선들과 결합된 곡선의 효과는 그 자체로서 실로 하나의 혁신이었다. 하지만 그 시대에는 전체적으로 산업 디자인의 엄격한 느낌을 좋아하는 분위기였고, 따라서 직선의 미학이 우위를 보인 까닭에 머지않아 유겐트슈틸은 한물 간 양식으로 치부된다. 더욱이 '이국적'이라는 오명까지 쓰게 되어 헛되이 과거의 향수를 추구하다가 조기에 막을 내리고 만다.

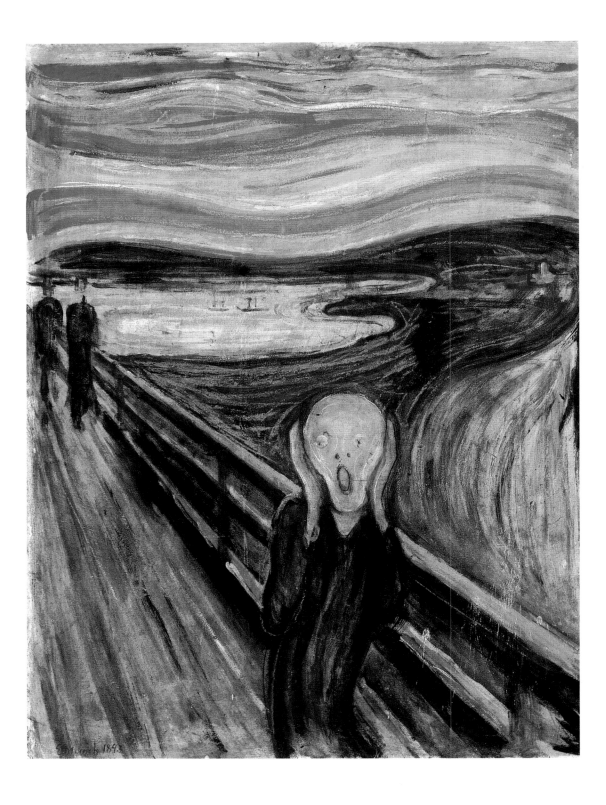

표현주의 *Expressionism*

19세기 말 독일 제국의 내분을 드러내주는 표현주의는
표현의 강도에 따라 작품의 가치를 정하는 예술 사조이다.

표현주의가 대두된 것은 주로 20세기 초였으나, 일찍이
그 토대는 세잔과 고갱, 고흐, 툴루즈 로트레크 등이 마련
한 상태였고, 벨기에의 엔소르James Ensor와 노르웨이의
뭉크Edvard Munch 두 사람은 이러한 표현주의의 선구자
적 인물로 손꼽힌다.

유럽 표현주의의 서막

표현주의의 상징이 된 두 작품은 북유럽 출신의 제임스
엔소르와 에드바르 뭉크가 각각 그린 「그리스도의 브
뤼셀 입성Christ's Entry into Brussels」(1888)과 「절규Skrik」
(1893)이다.

「그리스도의 브뤼셀 입성」에서 가면은 조롱 섞인 반감
과 신랄한 사회 풍자적인 분위기 속에서 종교적인 주제
와 결부된다. 매우 작고 유약하게 묘사된 그리스도는 괴
기스러운 느낌을 풍기는 각양각색의 군중에게 이끌려간
다. 이 작품에서 작가는 정신 나간 군중을 통해 무질서와
거짓, 위선을 드러내는데 보스Hieronymus Bosch와 브뤼

헐Pieter Bruegel이 떠오르기도 한다.

「절규」에서는 공포감이 극에 달한 남성이 스스로 처한
상황의 부조리함과 고통에 대항하여, 그리고 대책 없는
고독감에 맞서 절규하고 있다.

하지만 훗날 뉴욕에서 대두된 추상 표현주의와는 달
리, 이 원색적인 예민한 심리는 흠잡을 데 없이 단련된
화가의 기법으로 고스란히 전달된다. 녹아내리는 듯한
형태와 선명한 색조로 표현에 대한 의지가 극대화된 결
과이다.

후방의 프랑스

세잔은 대수욕도에서 프랑스 표현주의의 포문을 열었
다. 그의 작품에서는 배경의 자연과 그림 속 인물이 하

◀ 에드바르트 뭉크Edvard Munch, 「절규Skrik」(1893), 마분지 위에
유채, 템페라, 파스텔, 91×73.5cm, 오슬로 뭉크 미술관.

표현주의 미술의 주요 특징

◆ 인간 및 인간의 무질서와 충동을 중시
◆ 인물의 감정적인 충격으로 인해 신체와 얼굴, 형태 등
 이 왜곡됨
◆ 검정과 빨강을 중심으로 한 강렬한 색채의 조화

나로 융합되고, 단편화된 공간들은 독자적이면서도 상호의존적으로 중첩되어 나타난다. 이러한 세잔의 교훈을 바탕으로 독일 표현주의 화가들은 훗날 자기만의 작품을 선보이면서 인간의 조건을 투영한 암울한 풍경화를 그려낸다.

뿐만 아니라 고갱의 작품에서도 표현주의 성향이 나타나는데(「마나오 투파파우, 지켜보고 있는 망자의 혼Manao Tupapau, l'esprit des morts veille」), 고갱은 무심한 자연의 신비 속에 융화되는 한편, 힘겨운 고독과 암울한 절망이라는 두 가지 짐을 받아들이려 했다.

1883년부터 표현주의에 가까운 행보를 이어간 반 고흐는 수많은 크로키로 사전 작업을 한 뒤, 세상에 대한 비관적 시선을 그림 속에 담아냈다. 1885년에는 강렬한 전율의 연작 「자화상」을 작업하고, 이후 1888년에는 아를로 떠나 지중해의 햇빛을 만난다. 화가의 어두운 망상을 표현한 「까마귀가 나는 밀밭Champs de blé aux corbeaux」(1890) 이후 암울한 죽음으로 생을 마감할 때까지 계속해서 고통과 번뇌를 그렸다.

표현주의의 특징

표현주의 작품에서는 두꺼운 물감층과 거친 붓질, 과감한 구도가 공통적으로 나타나는데, 이는 곧 표현주의의 일차적인 특징으로 자리잡는다.

배경은 혼란스러운 내면을 비춰주는 거울에 불과하

주요 작품

◆ 엔소르, 「그리스도의 브뤼셀 입성」(1888)
◆ 반 고흐, 「별이 빛나는 밤La Nuit étoilée」(1888)
◆ 뭉크, 「절규」(1893)

므로 작품의 중심이 되는 것은 인간이며, 인간의 정신적 고뇌는 성과 죽음의 충동에 대한 강박관념과 더불어 육신의 허약함을 통해 표현된다.

표현주의의 태동기를 주도한 그룹은 크게 둘로 나뉘는데, 그중 첫번째는 '브뤼케Die Brücke(일명 다리파)'라는 이름의 화가 공동체로, 1905년 드레스덴에서 네 명의 신진 화가 키르히너Ernst Ludwig Kirchner, 헤켈Erich Heckel, 슈미트 로틀루프Karl Schmidt-Rottluff, 블라일Fritz Bleyl이 결성한 브뤼케는 예술적 혁명과 사회적 변화에 대한 고민을 주로 이어갔다. 후에 아미에트Cuno Amiet, 갈렌 칼렐라Akseli Gallen-Kallela, 놀데Emil Nolde, 페히슈타인Max Pechstein, 뮐러Otto Mueller 등이 합세했으나 1913년에 공식 해체된다.

두번째는 1911년 뮌헨에서 결성된 '청기사파Der Blaue Reiter'로, 모임의 주가 되었던 인물은 칸딘스키와 마케August Macke, 마르크Franz Marc, 클레 등이다. 이외에도 오스트리아의 표현주의 감성은 대표적인 두 화가 코코슈카Oskar Kokoschka와 실레Egon Schiele의 작품에서 생생하게 드러나는데, 양차 대전 사이에 독일에서 태동한 도발적인 '노이에 자흘리히카이트Neue Sachlichkeit(신즉물주의)'도 자연스레 그 뒤를 잇는다.

윤곽선을 굵게 그리는 코코슈카는 브러시를 거칠게 다루어 꾸덕한 질감을 만들어낸다. 섬세한 세부 묘사에 치중하지 않던 그는 관객의 머릿속에 당혹스러운 불안감을 조장하려는 생각밖에는 하지 않았다(「바람의 신부Die Windsbraut」). 실레는 모델에게 비정상적일 정도로 퇴폐적이고 야릇한 포즈를 취하도록 하면서 여체에 집착한다(「누워 있는 여인Liegende Frau」). 살점이 거의 없는 앙상한 뼈대를 결코 숨기지 않고 그대로 표현하고자 하여, 이로써 소멸의 운명을 걸을 수밖에 없는 취약한 해부학적 특징을 그대로 드러낸다.

에른스트 루트비히 키르히너Ernst Ludwig Kirchner, 「화가와 모델Selfbildnis mit Modell」(1910), 캔버스 위에 유채, 150×100cm, 함부르크 미술관.

나이브 아트 *Naive art*

나이브 아트는 19세기에 이르러서야 비로소 독자적인 표현 양식으로 자리잡기 시작한다.
특히 1885년 앵데팡당 전의 창설이 결정적이었는데,
이를 통해 이 사조의 전설적인 인물 '세관원 루소'가 발굴됐기 때문이다.

재야의 실력자들

나이브 아트 회화의 특징은 직관과 비주류, 사실주의로 정리된다. 먼저 나이브 아트의 그림은 대개 여유 시간에 취미로 그려진 것이기 때문에 직관적이며, 또한 당대의 그 어떤 미술 사조도 따르지 않아 비주류 화풍으로 분류된다. 뿐만 아니라 가장 장식적인 형태로 그려졌을지언정 현실 세계의 표현을 주제로 삼고 있으므로 그만큼 사실주의적이다.

다만 이러한 나이브 아트의 그림을 시냐크나 뒤뷔페 Jean Dubuffet의 원생 미술Art Brut과 혼동해선 안 된다. 시냐크나 뒤뷔페 같은 경우는 제도권 미술 내에서의 입지 때문이든 아니면 추상화와 구상화의 논쟁에서 의도적으로 멀어지려는 이유에서였든 당대의 예술 풍조에 동참하려는 의식이 있었기 때문이다. 마찬가지로 어린 아이들의 미숙한 예술이나 정신이상자의 광기 어린 예술 역시 나이브 아트에 포함되는 대상이 아니다.

1937년 파리에서는 '대중적인 리얼리티 거장' 전시회가 열렸는데, 이는 곧 나이브 아트 회화를 정식으로 인정하는 자리였다. 앙리 루소Henri Rousseau와 나란히 앙드레 보샹André Bauchant, 카미유 봉부아Camille Bombois, 아돌프 디트리히Adolf Dietrich, 장 에브Jean Ève, 세라핀 드 상리스Séraphine de Senlis, 루이 비뱅Louis Vivin 등 나이브 아트의 다른 대표적 예술가들도 함께 이름을 올렸다. 이 자리에 모리스 위트리요Maurice Utrillo도 초빙되었다는 사실은 나이브 아트의 경계가 꽤 모호하다는 점을 잘 보여준다.

이후 '근대의 원초주의'를 주제로 다양한 전시가 개최되었는데, 1976년 그랑 팔레 미술관에서는 유고슬라비아파 화가들(헤게두시치Krsto Hegedušić, 브라시치Janko Brašić, 보실Ilija Bašičević Bosilj)을 발견하는 계기도 마련된다.

나이브 아트 회화가 상업적으로 성공을 거두자 일부 화가와 화상들 사이에서는 과열 양상까지 빚어졌고, 이

◀ 세관원 루소Le Douanier Rousseau(혹은 앙리 루소Henri Rousseau), 「풍경 속의 자화상Moi-même」(1890), 캔버스 위에 유채, 146×113cm, 프라하 국립미술관.

나이브 아트의 주요 특징

◆ 전통적인 원근법 규정을 거부
◆ 색면 형태의 강렬한 색조 이용
◆ 전경에서 후경까지 모든 디테일에 지대한 관심

기반을 두고 있다. 작품 전체를 관통하는 이 같은 특징은 그의 회화적 역량(색채의 다양성, 구도의 균형감 등)이나 약점(과도한 장식 및 미숙한 필치 등)보다 우선한다. 루소의 작품에는 남다른 서정성이 존재하며, 세심한 관찰과 상상력의 동원에 근거한 해석의 자유도 느껴진다. 후기작에서 나타나는 이국적인 성향을 바탕으로 루소는 세계적인 명성을 거머쥐게 된다. 19세기의 다른 모든 예술가들과 마찬가지로 루소 또한 자연사 박물관이 함께 있는 파리의 식물원에서 머나먼 타국의 동물군상을 발견할 수 있었다. 「사자의 식사Repas du lion」나 「뱀을 부리는 주술사Charmeuse de serpents」 「원시림의 원숭이들 Singes dans la forêt vierge」 등에 등장하는 동물들도 모두 그에 따른 직접적인 결과물이었다.

에 따라 우편배달부 슈발Ferdinand Cheval이 오로지 자신의 꿈 하나에만 의존하여 (장장 33년의 노력으로) '이상궁 Palais Idéal'을 지은 일을 떠올리며 초기의 순수성을 되찾아야 할 필요성까지 제기됐다.

예외적으로 주류 미술계에 편입된 앙리 루소

통상 '세관원 루소'라고 불리는 앙리 루소(1844~1910)는 회화사에서 상당히 이례적인 인물이다. 나이브 아트로 분류되는 앙리 루소는 혼자서만 유일하게 정통 미술계에 편입되어 있어 근대 회화를 연구하는 미술사학자 가운데 그 누구도 주류의 역사에서 그의 작품을 빼놓지 않기 때문이다. 마티스와 툴루즈 로트레크, 피카소, 아폴리네르, 막스 자코브Max Jacob 등의 찬사를 받은 그의 작품은 현재 파리, 뉴욕, 필라델피아, 시카고, 취리히, 뒤셀도르프, 모스크바 등지의 주요 미술관에 분포되어 있다.
앙리 루소의 모든 작품은 환상이 가미된 사실주의에

몽환적인 배경

식물은 그의 색다른 작품 속에서 보석 같은 역할을 하는데, 루소의 그림에서 나타나는 정확한 형태와 선명한 색면은 인상주의의 색 조각이나 사실주의의 눈속임 기법, 상징주의의 난해함과는 분명히 대비된다.
파리에서 가장 독창적인 풍경화가로서 파리 도심을 거의 목가적인 모습으로 표현해낸 루소는(「입시세관 Octroi」「몽수리 공원의 전경Vue du parc Montsouris」「불로뉴 숲Le Bois de Boulogne」) 공화국에 대한 자신의 신념을 표명하는 일도 등한시하지 않았다(「독립 100주년Centenaire

세라핀 드 상리스Séraphine de Senlis, 「이파리가 있는 사과Pommes aux feuilles」(1928~1930), 캔버스 위에 유채, 116×90cm, 디나 비에르니 재단, 파리 마이욜 미술관.

de l'Indépendance」). 일상의 풍경을 담은 그림들(「시골 결혼식Une Noce à la campagne」)이나 초상화(「자리Jarry」 「로티Loti」)에서도 앙리 루소만의 새로운 표현 양식이 드러난다. 끝으로 작품 「전쟁La Guerre」에서는 말을 탄 기수의 모습을 통해 우의적으로 분쟁을 표현하는데, 음산한 분위기의 이 그림에서는 기수가 손에 살벌한 칼을 들고 있는 반면 그 아래로는 잔혹한 까마귀의 먹잇감이 될 처지에 놓인 시신들이 즐비하다.

"햇살이 내리쬐는 가운데
녹음과 꽃이 우거진 시골로 향할 때면
이 모든 게 정말로 내 것 같다는 생각이 든다."

— 앙리 루소

야수파 혹은 포비즘 *Fauvism*

1905년 파리에서는 살롱 도톤이 개최된다. 7전시실에는 경쾌한 색조의 다양한 작품들이 선을 보였는데,
마티스와 드랭, 블라맹크, 망갱, 카무앵, 마르케 등의 작품이 모두 한 자리에 모여 있었다.
현란한 작품의 향연은 조각가 알베르 마르크가 출품한
피렌체 풍의 청동 조각 두 점을 비웃는 듯했다.

『질 블라*Gil Blas*』의 1905년 10월 17일자 증보판에서 평론가 루이 보셀*Louis Vauxcelles*은 누군가 마티스에게 전한 '야수 감옥'이란 표현을 살려 다음과 같이 논평한다. "전시실 중앙에는 알베르 마르크*Albert Marque*의 어린아이 토르소 조각과 작은 대리석 흉상이 있었는데, 섬세한 기술로 형태를 빚어낸 작품이었다. 조각은 단색의 현란함 속에서 홀로 순박하게 서 있는 양상이었는데, 마치 야수들 사이의 도나텔로 같았다."

일시적인 반동

이렇게 '야수파'라는 이름이 붙여진 해당 사조에 대해 보셀은 나중에 좀 더 논거를 추가하여 "세상을 정복하려던 야심찬 두 자유론자 청년의 용감하되 순진한 반동"이라 정의한다.

앙드레 드랭*André Derain*과 모리스 드 블라맹크*Maurice de Vlaminck*는 샤투*Chatou*파의 두 굳건한 창시자로서 야수파 운동을 장려해나간다. 사실 시기(1905~1907)상으

로, 야수파는 충실한 형태보다 색의 표현력을 중시하는 다양한 예술 집단이 모인 결과로 탄생했다.

샤투파와는 별개로 야수파 화가들 가운데에는 귀스타브 모로의 전 제자들(마티스, 마르케, 카무앵, 루오*Georges Rouault*)과 르 아브르 지역 화가들(뒤피, 프리에스*Othon Friesz*, 브라크*Georges Braque*), 미디 지방 색채화가들(망갱*Henri Manguin*, 퓌*Jean Puy*, 르바스크*Henri Lebasque*)이 눈에 띄며, 이 외에도 독립적으로 활동하던 플랑드랭, 지리외*Pierre Girieud*, 발타*Louis Valtat*, 판 동언 등도 포함된다. (1905년은 브뤼케가 창시된 해이기도 하므로) 독일 표현주의 화가들과의 관계도 돈독했으며, 서로의 공동 전시도 개최됐다. 그러나 야수파를 움직인 순수한 조형적 고민은 독일 쪽 화가들의 사회적, 정치적, 심리적 열망을 채워주기에 역부족이었다.

1907년, 피카소의 「아비뇽의 처녀들Les Demoiselles

◀ 앙드레 드랭*André Derain*, 「여인의 흉상*Buste de femme*」(1905), 캔버스 위에 유채, 44.5×35cm, 파리 커티시 갤러리 슈미트.

야수파 미술의 주요 특징

◆ 입체감과 양감이 느껴지지 않는 간소화된 세계의 표현
◆ 화가의 내면세계에 맞춰진 자연의 묘사
◆ 대개 강렬하고 화사한 단색면의 도포

> "야수파는 우리가 현실을 모방하는 색으로부터 완전히 멀어짐으로써, 그리고 단색을 활용하여 더욱 강한 반응을 얻어냄으로써 탄생했다."
>
> ― 앙리 마티스, 『예술에 관한 기록과 담론Écrits et propos sur l'Art』

d'Avignon」은 마티스와 드랭, 브라크 등의 당혹감 혹은 찬사를 불러일으키며 예술계를 발칵 뒤집어놓았고, 1908년부터는 (마찬가지로 루이 보셀이 그 이름을 붙인) 큐비즘이 야수파를 밀어내고 전위주의 회화를 장악한다.

야수파의 융성

기량이 절정에 달한 마티스의 재능과 빛깔은 작품 「사치, 평온, 쾌락」(1904) 및 「삶의 기쁨La Joie de vivre」(1906)에서도 잘 드러나지만, 그림을 그리는 행복이 표출된 작품은 망갱이 그린 「생트로페에서의 혁명기념일 Quatorze Juillet à Saint-Tropez」(1905)과 뒤피의 「혁명기념일Le Quatorze Juillet」(1906), 판 동언의 「누드Le Nu」 등이었다. 그러나 순수하게 야수파의 특징이 드러난 건 드랭의 작품 「콜리우르Collioure」(1905), 「하이드 파크 Hyde Park」(1905), 「빅 벤Big Ben」(1905), 「템스강의 다리Pont sur la Tamise」(1906)나 블라맹크의 작품 「수송선 La Péniche」(1905), 「드랭의 초상Portrait de Derain」(1905), 「붉은색 나무들Les Arbres rouges」(1906), 「부두의 예인선 Les Remorqueurs à quai」(1908) 등이다.

기법 면에서 야수파는 고갱의 클루아조니즘(윤곽선 강조)에 가깝지만, 후기 인상주의나 쇠라의 분할화법, 세잔이 처음 시도한 색채 조형법 등 다른 화풍들에도 영향을 받았다.

이론화 작업의 거부

야수파는 예술 사조치고 꽤 독특한 면이 있는데, 공식 선언이나 성명 없이 매우 짧은 기간에 융성하며 상당한 영향을 미쳤다. 다만 마티스가 지적, 예술적, 정신적 측면에서 독보적인 영향력을 행사하는 가운데 야수파 화가들의 작은 비중만큼이나 사조 자체의 기반은 매우 취약했다.

야수파의 선구자로는 (각기 서로 다른 이유로) 귀스타브 모로나 빈센트 반 고흐 등이 언급된다. 먼저 귀스타브 모로의 경우에는 마티스와 그 동료 화가들이 모로의 작업실에서 함께 수학했기 때문이고, 반 고흐는 자신의 느낌을 나타내는 데 색의 강렬함을 과감히 펼쳐 보였기 때문이다. 고갱이 미친 영향 또한 무시할 수 없다. 1888년 퐁타벤에서 그는 신진 화가인 세뤼지에에게 생각나는 대로 매우 자유롭게 특이한 풍경화 한 점을 그려보라는 '지침'을 내린다. 즉, 푸르스름한 그늘의 경우는 자신이 생각하는 가장 아름다운 파란색을 사용하고, 나무의 녹색을 칠할 때는 가장 아름다운 녹색을 사용하며, 붉은 이파리를 칠할 때에는 가장 아름다운 빨간색을 사용하라는 식이었다. 세뤼지에 스스로 「부적」이라 작품명을 명시한 이 그림은 직접적으로 나비파의 포문을 열어준 작품이 되었으며, 보다 장기적으로는 세잔의 색채 조형법을 참고하여 단색의 사용을 내세운 야수파의 태동으로 이어졌다. 그래서 마티스는 화가 스스로가 지속적으로 색조를 제어할 수 있어야 한다고 권유했지만 젊은 야수파 화가들은 강렬한 색의 조화를 추구한다.

모리스 드 블라맹크Maurice de Vlaminck, 「샤투 다리Le Pont de Chatou」(1906), 캔버스 위에 유채, 54×73cm, 생 트로페 아농시아드 미술관.

드랭과 블라맹크는 표현력을 극대화하기 위해 농담을 없애고 규칙을 파기했는데, 이 단기간의 시도로 후기작은 굉장히 다양한 발전 양상을 보인다.

당대의 주요 화가였던 마티스의 걸작에서 드랭의 후기 실패작을 포함하여 판 동언의 마지막 사교계 초상화 작품들에 이르기까지 야수파의 범위는 넓게 나타난다.

가장 흥미로운 화가는 블라맹크로, 그는 결코 정도를 모르는 예술가였다("내 손에 물감이 있고 다른 사람의 그림이 있을 때에는 아주 미칠 것 같다."). 때로 그의 괴팍한 성미가 과장되는가 하면 무정부주의적인 성향이나 우렁찬 목소리에 기골이 장대한 특성이 두드러지기도 하지만, 그의 작품에서는 분명 고유한 생기가 드러난다. 다만 선명한 색채와 강렬한 필치, 거친 윤곽 등은 시간이 갈수록 차츰 강도가 약해지고, 말년의 작품에서는 모두 암울한 분위기가 나타난다.

주요 작품

◆ 마티스, 「사치, 평온, 쾌락」(1904)
◆ 드랭, 「빅 벤」(1905)
◆ 블라맹크, 「붉은색 나무들」(1906)

큐비즘 혹은 입체파 *Cubism*

1908년 11월 화상 칸바일러Daniel-Henry Kahnweiler가 내건 브라크의 작품
「에스타크의 집Maison à l'Estaque」(마르세유)을 들여다보던 마티스는 "작은 큐브(입체)들!"이라는 말을 내뱉는다.
앞서 열린 살롱 도톤에서의 출품작 선정 때에도 마티스가 이미 사용한 바 있던 이 표현은
이후 다시 평론가 루이 보셀이 차용한다.

1908년 브라크 전시회에 대한 해설에서 루이 보셀이 이 말을 사용함에 따라 이름 붙여진 '큐비즘'은 곧 이어 예술사의 주요 사조로 등극한다. 큐비즘의 밑그림이 그려진 작품은 1907년 파블로 피카소가 작업한 「아비뇽의 처녀들」인데, 이는 엄밀히 말해 순수한 의미에서의 심미성 때문이라기보다는 작품의 유명세 덕분이다. 이 걸작에서는 오른쪽 부분에서만 큐비즘의 특징이 나타나고 있기 때문이다.

일찍이 큐비즘의 기원으로서 이 새로운 사조에 영향을 미친 화풍은 여러 가지가 있겠으나, 그 전조가 되었던 시기를 좌우한 대표적인 사례는 폴 세잔이었다. 아울러 자유분방하게 색을 사용한 야수파나 만국박람회에서

발굴된 아프리카 미술, 멀리 콰트로센토의 영향에 뒤이어 19세기부터 본격화된 원근법과 입체감에 대한 새로운 고민은 큐비즘의 태동에 주된 자양분이 됐다.

보이는 게 아닌, 아는 것의 표현

눈에 보이는 소재가 아니라 자신이 인지하고 있는 소재의 다양한 측면들을 그려내는 큐비즘에서는 실제와 비슷해야 한다는 고민에서 벗어나 여러 개의 크로키를 서로 중첩시킨다. 이로써 큐비즘 화가들은 공간적인 차원에 '사실상' 시간적 측면을 추가하게 되며, 이 지적인 작업 방식은 감각적인 차원은 전혀 고려하지 않는다.

큐비즘의 작품들은 색의 유혹을 멀리하고 통상적인 인물 표현 방식에서 벗어나 있으며, 현실 세계를 그대로 재현하기보다는 이를 단편화하여 새롭게 창조한다. 한편 시각적 원리를 넘어설 수 있는 지성의 역량도 상당히 긍정적으로 바라보는데, 비록 대상이 눈에 보이지 않는다 하더라도 그 존재 자체가 사라지는 것은 아니라는 명백한 사실에 근거하기 때문이다.

◀ 파블로 피카소Pablo Picasso, 「아비뇽의 처녀들Les Demoiselles d'Avignon」(1907), 캔버스 위에 유채, 245×234cm, 뉴욕 현대미술관.

큐비즘 미술의 주요 특징

◆ 캔버스 위에 다양한 재료를 배치하고 접착하는 기법의 사용
◆ 동일한 소재를 다양한 각도와 측면으로 표현
◆ 상투적인 색감 정도로 색의 비중 감소

"감각은 형태를 왜곡하지만 정신은 형태를 보전한다."
— 조르주 브라크

큐비즘의 3단계

연대 상으로 봤을 때 큐비즘에 해당하는 시기는 1907년에서 1914년까지다. 이 시기는 어떠한 기법을 사용했느냐에 따라 세 단계로 나뉘는데, 그중 첫번째가 '세잔' 단계이고, 두번째가 '분석' 단계, 세번째가 '종합' 단계이다.

세잔의 단계(1907~1909)에서는 소재가 된 물체를 다루는 데 새로운 원근법의 원칙이 수립된다. 이어 분석의 단계(1910~1912)가 되면 연한 색상으로 물체의 면 분할이 이뤄지고, 마지막 종합의 단계(1912~1914)에서는 콜라주 기법을 활용하거나 다시 색을 입혀서 단 하나의 본질을 찾아내려는 시도가 나타난다.

1907년 살롱 도톤에서 개최된 폴 세잔 회고전은 브라크와 피카소에게 결정적인 영향을 미친다. (전년도에 사망하여) 고인이 된 거장의 작품에서 두 사람이 기하학적인 형태로 자연을 처리하는 기법을 발견했기 때문이다. 이는 그 당시 두 사람이 안고 있던 고민과도 맞닿아 있었다. 비록 늦은 감은 있지만 이러한 방식으로 제작된 피카소의 걸작은 아마 「오르타 데 에브로의 공장Usine de Horta de Ebro」(1910)일 것이다.

이후 거대한 입체들은 점점 더 작은 단편으로 쪼개지고 윤곽선도 차츰 해체됨으로써 잔상의 배열이 이뤄지며(파사주passages 기법), 색이 점점 옅어지면서 각 면의 전환이 이뤄지던 기존의 방식에서 벗어난다.

요소의 종합

입체의 표면은 결국 입체 그 자체를 지워버린다. 이는 분석의 단계의 시작으로, 개념적인 측면에서도 대담한 시도였지만 브라크의 「테이블 위의 유리잔Le Verre sur la table」(1910), 피카소의 「피아노가 있는 정물Nature morte au piano」(1911), 그리스Gris의 「책Le Livre」(1911), 레제의 「혼례La Noce」(1911) 등 다수의 대표작을 쏟아내기도 했다.

그러나 지나치게 난해한 그림으로 나아갈 경우, 이 새로운 사조는 그 정당성의 상당 부분을 잃어버릴 우려가

큐비즘의 말로

큐비즘으로 분류할 수 있는 작품들은 제2차 세계대전이 발발할 때까지 계속해서 많이 등장하지만, 1914년 이후로는 이렇다 할 의미 있는 발전이 이뤄지지 않는다. 일부 화가들은 기법 면에서 별다른 혁신 없이 기존의 작업 공식을 그대로 작품에 적용하기도 했고(글레즈Albert Gleizes, 메챙제Jean Metzinger), 큐비즘 양식을 자기만의 재능에 맞춰버린 경우도 있었다(브라크, 레제). 또한 큐비즘에서 자유로운 속성만을 차용한 화가들도 있는가 하면(마르쿠시Louis Marcoussis, 뤼르사Jean Lurçat) 마침내 큐비즘에서 멀어진 이들도 있었다(몬드리안Piet Mondrian, 들로네, 말레비치Kazimir Malevitch, 뒤샹Marcel Duchamp).

주요 작품

◆ 피카소, 「아비뇽의 처녀들」(1907)
◆ 브라크, 「바이올린이 있는 정물Nature morte au violon」(1911)
◆ 그리스, 「형태의 대비Contrastes de formes」(1913)

후안 그리스Juan Gris, 「체스 놀이Jeu d'échecs」(1915), 캔버스 위에 유채, 92,1×73cm, 시카고 미술관.

있었다. 이러한 위험성을 의식한 브라크와 피카소는 작품에 '해석적 요소'를 집어넣는데, 작품에 글자나 낙서, 악기의 줄 따위를 삽입한 것이다.

「등나무 의자가 있는 정물Nature morte à la chaise cannée」(1912)에서 피카소는 회화 사상 최초의 콜라주를 작업하며 놀라운 공간 효과를 만들어낸다. 캔버스 위로 옮겨진 물체는 이제 조형적인 유사성만을 갖고 있을 뿐 실제의 외양은 모두 사라지고 없지만, 해당 사물이 무엇인지는 즉각적으로 인지할 수 있다(브라크의 「유리병과 유리잔Bouteille et verre」(1914)).

미래주의 *Futurism*

1909년 파리에서 『르 피가로』 1면에 프랑스어로 게재된
필리포 토마소 마리네티Filippo Tommaso Marinetti의 '선언'으로
속도감과 근대성을 중시하는 다양한 면모의 미래주의가 정식 출범한다.

얼마 후 발라Giacomo Balla, 보초니Umberto Boccioni, 카라 Carlo Carrà, 세베리니Gino Severini, 루솔로Luigi Russolo 등의 화가들도 곧 이 '역동적인 감각'의 예술 사조에 합류한다. 「음악La musica」이라는 제목의 그림에서 루솔로는 한 음악가가 가공의 피아노에서 만들어낸 시끄러운 소리를 강렬한 색채로 되살리고자 했다. 발라는 2차원의 작품 속에서 운동감을 만들어냈고(「바이올리니스트의 손(현의 리듬)La mano del violinista(I ritmi dell'archetto)」), 보초니는 인간의 모습에 적용된 이 새로운 사조의 풍부한 표현력을 보여주고자 했다(「자전거 탄 사람의 역동성 Dinamismo di un Ciclista」).

이탈리아 미래주의의 전성기가 1915년 이후까지 지속되진 않았지만, 이탈리아 미래주의의 시공간적 고민은 라리오노프Mikhail Larionov의 러시아 광선주의에서 안고 있던 시공간적 고민과 일치한다.

미래주의의 이론적 기틀

작업 방식, 거부 대상, 목적 면에서 어느 사조도 (의미심장하게 파리에서 발표하고 현대적 예술성을 내세운) 미래주의만큼 뚜렷한 선언은 없었다. 마리네티가 구상한 미래주의 선언문 가운데 앞의 다섯 가지 항목은 이러한 점에서 굉장히 솔직하다.

1. 우리는 위험을 예찬하며, 힘과 대담함의 습성을 노래하고자 한다.

2. 우리가 노래하는 시의 본질적 요소는 용기와 과감함, 그리고 반동 의식이다.

3. 지금껏 문학은 사변적인 정체 상태, 황홀경, 수면 상태를 노래해왔으므로, 우리는 공격적인 운동감과 격앙된 불면 상태, 구보, 위태로운 도약, 따귀와 주먹질 등

미래주의 미술의 주요 특징

◆ 속도와 근대성, 위험성, 힘, 반동을 중시
◆ 대상을 인식하게 해주는 기하학적 요소에만 중점을 둠
◆ 동일한 소재와 형태, 색의 반복적인 표현
◆ 그림에서 붓을 다양하게 활용

◀ 자코모 발라Giacomo Balla, 「발코니에서 뛰고 있는 소녀Ragazza che corre sul balcone」(1912), 캔버스 위에 유채, 125×125cm, 밀라노 시립현대미술관.

을 고양시키고자 한다.

4. 우리는 새로운 미적 요소인 속도의 미학으로써 이 세계가 더욱 화려해지는 것이라고 선언한다. 커다란 파이프가 거칠게 숨을 내쉬는 뱀처럼 트렁크를 장식하고 있는 경주용 자동차나 속사포처럼 달려나갈 듯한 기세로 포효하는 자동차는 「사모트라케의 니케Nîkê tês Samothrákês」보다 더 아름답다.

5. 우리는 궤도 위에 올려진 지구를 관통하는 이상적인 주축의 조종대를 잡고 있는 인간에게 찬사를 보내고자 한다.

이 같은 미래주의 선언문은 제도권 예술의 모든 약점에 반기를 드는 행위이기도 하지만, 한편으로는 일말의 파벌성이 드러나기도 한다. 1921년 무솔리니가 창당한 파시스트 정당에 미래주의 예술가들 대다수가 가담한 사실도 부분적으로는 이로써 설명된다.

20세기 후반, 수많은 사학자들은 기회주의라는 이름으로 예술가들의 이 같은 정치 참여를 정당화하고자 한다. 물론 이 또한 내세울 만한 일은 아니었지만, 저들의

눈으로 봤을 때 사상적 동조보다는 그나마 덜 불명예스러운 일이었기 때문이다. 다만 실제로 사상적인 동조를 보인 징후도 적지 않았는데, 마리네티에게 파시즘이란 그의 마음속 깊은 열망에 부합하는 것이었다.

속도의 미학

「사모트라케의 니케」 대신 경주용 자동차에 끌린 마리네티는 정적인 특성 대신 운동감을, 그리고 고착화된 전통 대신 근대의 속도감을 선택한다.

다만 신기하게도 가장 뛰어난 미래주의 화가였던 보초니는 19세기 프랑스에서 탄생한 대표적인 근대 문물인 사진과 영화를 거부한다. 그보다는 큐비즘의 최신 성과를 바탕으로 회화의 조형적 역동성을 살리고자 했던 것이다.

회화는 물론 연극, 시, 음악, 건축, 나아가 정치 분야의 모든 표현에서 속도는 미래주의가 최우선으로 추구하던

"이탈리아는 오랜 기간 거대한 골동품 시장으로 활약해왔다.
우리는 이탈리아의 수많은 미술관들을 갈아치우고자 한다.
이탈리아를 수많은 묘지들로 뒤덮고 있기 때문이다."

— 마리네티, 1909년 9월 20일『르 피가로』1면.

움베르토 보초니Umberto Boccioni, 「자전거 탄 사람의 역동성Dinamismo di un Ciclista」(1913), 캔버스 위에 유채, 70×95cm, 베네치아 페기 구겐하임 미술관.

목표였다. 따라서 미래주의는 결국 단순한 예술 사조라기보다는 하나의 삶의 양식과 비슷한 양상을 띤다.

미래주의가 (1910~1915년의 시기 동안) 짧게 번성한 이유도 아마 이로써 설명될 듯하다. 후에 미래주의를 표방한 이들은 어떻게든 주류의 모더니즘에 합세하려는 목

적이 더 컸으며, 초기 선구자들이 내세웠던 단절에 대한 욕구는 그리 크지 않았다. 이탈리아 이외 지역에서 미래주의는 에즈라 파운드Ezra Pound가 명명한 영국의 예술 사조인 '소용돌이파Vorticism'의 태동과 발전에 직접적인 영향을 미친다.

추상주의 *Abstractionism*

제1차 세계대전이 발발하기 직전, 현실 세계의 표현을 지양하는
추상 회화가 전격적으로 탄생한다.
바실리 칸딘스키와 피에트 몬드리안, 카시미르 말레비치 등
추상화의 세 거장은 추상화의 근본 토대를 마련한다.

칸딘스키의 집요한 탐구

그 유명한 1910년(실제로는 1913년) 작 수채화 「무제
untitled」를 통해 칸딘스키(1866~1944)는 사상 처음으로
장식성과 재현성의 틀에서 벗어난 작품을 과감히 선보
인 예술가로 알려졌다. 선구자적 역할을 보장받기 위해
그가 작품의 제작 시기를 실제보다 이르게 만들었다고
는 하나, 그렇다고 작품의 본질, 즉 생각에 호소하지 않
으면서 눈을 현혹시키는 현란한 색의 배치가 두드러진
특성이 가려지지는 않는다.

훗날 바우하우스 강의 시기(1922~1933)에 칸딘스키
는 (절제의 미학과 환상성의 표현이 정점에 달했던 「구성 8
Composition VIII」에서처럼) 아직은 자연을 중시하는 모습
을 보인다. 가령 작품 속 삼각형은 저 멀리 바이에른 언덕
의 메아리를 떠올리게 하며, 반원이 몰려 있는 모습은 우
의적으로 인근의 수풀을 나타낸다. 색이 칠해진 원들은
태양과 달, 혹은 연못 등과 연결해볼 수 있다.

칸딘스키가 완전히 자연을 폐기한 것은 거의 말년에
이르러서다. 그의 후기작에서는 자연 대신 황량함이 자

리하게 되는데, 이는 아마 서글픈 고독감 때문이었을 것
으로 추정된다.

몬드리안, 기하학적 절제

1913년을 기점으로 몬드리안의 작품에서는 현실 세계
가 서서히 사라진다. 하지만 시간이 조금 더 흐른 후 제
1차 세계대전이라는 특수한 상황을 계기로 화가는 바다
의 신비와 마주하면서, 구상화에 대항하여 예술사상 최
초로 생략의 작업을 시도함으로써 20세기 회화의 가장
근본적인 변혁을 시도한다.

이에 따라 「부두와 바다Pier and Ocean」 연작에서는 식
별이 가능한 세부 요소가 점점 사라지고 일렁이는 파도
의 물결만 격자무늬로 나타나며, 축을 따라 보이는 부두

추상 미술의 주요 특징

◆ 자연의 폐기 및 장식성과 재현성의 거부
◆ 흰색과 강렬한 색채의 사용
◆ 색과 형태의 연결
◆ 직선과 곡선으로 된 기하학적 모티브의 표현

카시미르 말레비치Casimir Malevitch, 「절대주의 구성Suprematist Composition」(1915), 캔버스 위에 유채, 101.5×62cm, 암스테르담 시립미술관.

우기Victory Boogie-Woogie」는 그 어떤 결론도 허용하지 않는다. 독특한 색채와 바둑판 형태가 어우러진 작품에서는 미국의 대도시인 뉴욕이 연상되는데, 번쩍이는 네온사인과 네모반듯한 도심의 지형이 이곳에 이제 막 발을 내딛은 한 유럽인에게 적잖은 충격을 주었던 듯하다.

인간의 흔적을 따라간 말레비치

카시미르 말레비치(1878~1935)는 「절대주의 구성: 하얀 바탕 위의 하얀 사각형Suprematist Composition: White on White」을 그린 작가로 각인되어 있다. 20세기의 가장 획기적이고 도발적이며 가장 자연과 동떨어진 극단적인 작품이기 때문이다. 물론 20세기에는 말레비치 외에도 수많은 혼돈의 화가들이 탄생한다.

제1차 세계대전이 일어나기 직전, 말레비치는 '입체 미래주의' 시기에 접어든다. 아직 세잔의 영향을 받으면서도 기하학적 형태의 화면 구성을 중시했던 것이다. 선명한 배경 위에서 여러 가지 형상의 균일한 블록들이 뚜렷이 부각되고, 재현성의 회화 논리로부터는 완전히 멀어진다.

이후 절대주의 시기에는 자연과 무관한 자아 중심의 회화를 선보인다. 1913년 작 「검은 사각형Black Square」 「검은 원Black Circle」 「검은 십자가Black Cross」 등에서는 붓 자국이 분명히 드러나며, 도형의 가장자리에 미세하게 떨린 흔적이 남아 있고, 울퉁불퉁한 윤곽선도 그대로

는 절제된다. 가로와 세로로 끊어진 이 딱딱한 단편들은 기이한 연산자(+, -, =)의 형태로 배열되며 현실의 경계에 놓인다.

1918년부터는 신조형주의가 나타나는데, 검은 선의 반듯한 골조 위에 순색의 네모가 안착되어 있는 것이 그 특징이다. 이후로 몬드리안의 예술은 더 이상 발전하지 않으며, 오로지 화가의 직관이 극단적으로 나타나는 방향으로만 나아간다. 다만 미완성 유고작인 「빅토리 부기

피트 몬드리안Piet Mondrian, 「빨강, 노랑, 파랑의 구성Composition with Red, Blue and Yellow」(1929), 52×51.5cm, 암스테르담 시립미술관.

드러난다.

하얀 바탕 위에 하얀 그림을 그리는 절대주의 극성기에는 이러한 경향이 더욱 두드러지는데, 이를 가장 잘 보여주는 작품이 바로 저 유명한 「절대주의 구성: 하얀 바탕 위의 하얀 사각형」이다.

1925~1940년 사이에는 추상화도 답보 상태를 보인다. 1930년 파리에서는 '원과 사각형Cercle et Carré' 및 '추상 창작Abstraction-Création'이라는 예술가 집단이 결성되는데, 그중 에르뱅Auguste Herbin과 방통제를로Georges Vantongerloo가 창단한 '추상 창작'은 '원과 사각형'을 확대 편성한 조직으로, 엘리옹Jean Hélion과 고랭Jean Gorin이 이곳에서 몬드리안, 판 두스뷔르흐Theo van Doesburg, 쇠포르Michel Seuphor, 도멜라César Domela 등과 재회했다. 이후 제2차 세계대전이 끝난 뒤 추상화가 다시금 급격히 발전하면서 여전히 구상화 수준에 머물러 있는 거의 모든 예술 조류를 진부한 것으로 만든다.

초현실주의 *Surrealism*

초현실주의는 경이로움을 추구하는 정신의 활동이라 정의할 수 있다.
초현실주의라는 용어 자체는 아폴리네르에게서 유래했지만,
가장 뛰어난 이론가는 앙드레 브르통이었다.

"나는 꿈과 현실이라는, 겉으로 보기에 너무도 상반된 이 두 가지 상태가 장차 일종의 절대적인 현실, 말하자면 초현실로 귀결될 것이라 생각한다."(앙드레 브르통André Breton의 1924년 『초현실주의 선언Manifeste du surréalisme』)

이 같은 '상태'의 변화는 모든 타협을 거부한 채 전적인 참여를 요구한다. "상상력을 구속하는 것, 이는 비록 우리가 어설프게 '행복'이라 부르는 것과 병행하게 될지라도, 우리가 자기 안에서 지극히 정당하게 찾아내는 모든 것을 외면하는 것과 같다." 경이로움을 얻으려면 온갖 희생이 요구되는데, 그 경이로움이 곧 미에 해당하기 때문이다.

변화의 필요성

1924년 『초현실주의 선언』에는 아라공Louis Aragon과 크르벨René Crevel, 데스노스Robert Desnos, 엘뤼아르 Paul Éluard, 폴랑Jean Paulhan, 리브몽 데세뉴Georges Ribemont-Dessaignes 등 여러 문인들이 함께 참여했다.

◀ 이브 탕기Yves Tanguy, 「무한의 가분성Divisibilité infinie」(1942), 캔버스 위에 유채, 101.5×89cm, 버팔로 올브라이트 녹스 아트 갤러리.

다다이즘에 심취해 있던 예술가들은 대부분 몇 달에 걸쳐 초현실주의로 이전해온다. 부조리는 이미지보다 동사動詞로써 암시하는 편이 더욱 수월해 보였기 때문이다.

나중에 가면 각자의 참여 양상이 매우 다양하게 나타나지만, 이들은 모두 브르통의 정의에 따른 초현실주의("사고의 실질적인 기능으로서, 우리가 말과 언어, 혹은 다른 그 모든 수단을 통해 표현하고자 하는 심리적 자동기술")의 깃발 아래로 모여들었다. 이는 무엇보다도 '삶의 본질적인 문제'를 해결하는 것이었으며, 따라서 프로이트를 참고하는 것은 지당한 일이요, '세상을 바꾸라' 하던 마르크스의 말도 '삶을 변화시키라' 하던 랭보의 말도 주된 슬로건으로 자리잡는다. 그에 따라 사회 혁명과 예술적 반란을 신봉하던 수많은 초현실주의자들이 공산당에 가입한다.

초현실주의 미술의 주요 특징

◆ 꿈과 상상의 공간을 (종종 익살스럽게) 재현
◆ 격하고 신비로운 성적 상징성의 우세
◆ 콜라주 기법과 사진 몽타주 기법의 사용
◆ 이성적인 화면 구성에 대한 극단적인 거부감

초현실주의 회화

초현실주의 회화는 이러한 고민을 바탕으로 만들어진 추상화로서, 머리로는 이해가 불가능하다. '순수하게 내면에 존재하는 모델'이 곧 작품의 기원이 되며, 작품은 '깨질 수 없는 밤의 요체' 안으로 침잠해 들어간 결과물로 나타나기 때문이다.

1942년 막스 에른스트Max Ernst는 이러한 초현실주의 담론에 부합하는 작품을 선보인다. 「초현실주의와 회화Le Surréalisme et la peinture」라는 제목의 이 유명한 작품에서는 좌대 위에 형태를 알 수 없는 한 점액질 괴물이 놓여 있다. 괴물은 가늘고 섬세한 팔을 은밀히 뻗어 의미 없는 선들로 캔버스를 덮으며 무한의 공간을 만들어낸다.

20세기의 수많은 주요 예술가들이 초현실주의에 동참했는데, 벨머Hans Bellmer, 브라우너Victor Brauner, ('형이상학적 회화'를 내세운) 데 키리코Giorgio de Chirico, 달리Salvador Dalí, 도밍게스Óscar Dominguez, 에른스트, 마그리트René Magritte, 마송André Masson, 미로Joan Miró, 맨 레이Man Ray, 탕기Yves Tanguy 등이 손꼽힌다. 그러나 이들 곁에 있던 뒤샹과 피카비아Francis Picabia도 빼놓아선 안 되며, 클레와 피카소의 작품 상당수도 초현실주의 사조를 따랐다. 이밖에 콜라주 및 사진 몽타주도 이에 활용되었다.

자동기술법과 몽환적 성향

초현실주의 회화의 원칙과 혁신에 대해 자동기술법을 빼놓고 이야기할 수 없다. 이는 떠오르는 심상들을 그대로 전사하거나 손이 이끄는 대로 형태를 그려나가는 방식으로, 초현실주의에서 상당한 비중을 차지한다. 자동기술법을 쉽게 적용할 수 있게 한 방식들이 몇 가지 있는데, 앙드레 마송의 '모래 그림'이나 막스 에른스트의 프로타주(마찰) 기법, 도밍게스의 데칼코마니 기법 등이 이에 해당한다.

르네 마그리트의 작품에서는 온갖 상황들이 다 등장하는데, 각각의 상황에 해당하는 의미를 찾으려 들어서는 안 된다. 작품 「우편엽서La Carte postale」에서 공중에 떠 있는 거대한 사과나 「제비꽃의 노래La Chant de la violette」에서 돌이 된 모습으로 표현된 사람과 사물, 「날이 지다Le Soir qui tombe」에서 깨진 유리창 너머로 보이는 풍경이 바닥의 유리 파편 위에서도 그대로 남아 있는 모습, 낮과

막스 에른스트Max Ernst, 「집안의 천사 혹은 초현실주의의 승리L'Ange du Foyer ou le Triomphe du surréalisme」(1937), 캔버스 위에 유채, 114×146cm, 개인 소장.

밤이 동시에 나타나는 「빛의 제국L'Empire des lumières」, 깃털이 피사의 사탑을 받치고 있는 불균형의 상황을 묘사한 「마법에 사로잡힌 구역Le Domaine enchanté」 등 작품에 등장하는 해석 자료 그 자체가 수수께끼다.

브르통의 말마따나 "현실과 상상 사이의 융합"은 다른 그 어디에서보다 뛰어나게 표현된다. 이브 탕기의 작품(「느림의 날Jour de lenteur」 「만약에Si c'était」)에서는 몽환적인 성향도 지배적으로 나타나는 반면, 벨머와 델보Paul Delvaux, 트루유Clovis Trouille, 라비스Félix Labisse 등은 에로티시즘의 신비를 파고들었고, 키리코는 불안의 감정을 중점적으로 표현했으며 마송은 잔혹함을, 미로는 순수한 회화적 시를 써내려갔다.

주요 용어

광선주의: 미하일 라리오노프Mikhail Larionov가 세운 회화 조류로, 초창기 추상화의 표현 양식 중 하나. 광선주의에서 형태는 광선처럼 선의 다발로 인식된다.

구도: 작품의 통일된 배치도.

구상(화): 눈에 보이는 세계의 형태를 표현하거나 혹은 이 형태를 재료로 하여 확연히 식별 가능한 형태로 나타내고자 하는 예술.

극사실주의: 1960년대 말 미국에서 등장한 조형 예술 사조로, 눈에 보이는 것을 거의 사진처럼 표현하는 것이 특징.

다색polychrome: 여러 가지 색으로 그린 작품 혹은 그 작품의 일부.

데칼코마니: 하나의 소재(유리, 종이, 도자기 등) 위에 색칠한 그림을 옮기는 기법.

도리아(양식): 가장 오래되고 간소한 그리스 양식으로, 다른 양식들과 달리 기둥받침이 없다. 기둥에는 예리한 각의 아리스(arris, 세로 홈 마루선) 사이로 세로 홈이 패여 있으며, 기둥머리는 밋밋한 에키누스(echinus, 접시 모양 원반) 형태가 그 몸체를 이루고 있는 것이 주된 특징이다.

도자기: 물을 섞으면 성형하기 쉬운 상태가 되나 구운 뒤 단단해지는 진흙의 속성을 이용하는 도예술.

명암: 빛과 그림자를 대조시켜 그림의 분위기를 만들어내는 기법.

모자이크: '테셀라'라고 일컫는 단단한 재질의 다색 도편을 중첩해 하나의 모양을 만들고 시멘트로 접착해 만든 아상블라주.

모티브: 그림의 주제가 되는 요소. 반복적인 패턴의 장식 구조를 가리키기도 한다.

미적 규준canon: 회화나 조각에서 인체를 나타낼 때 이상적인 미를 구현하는 표현 규범. 넓게는 심미 규정을 의미한다.

살롱전: 1667년 처음으로 개최된 연례 전시회로, 19세기에는 관전 예술을 대표하는 자리로 거듭난다. 1863년에는 화가들이 살롱전에서 대거 낙선하는 일이 발생하여 나폴레옹 3세의 후원으로 낙선자 전시회가 개최되기도 했다. 1881년 쥘 페리는 독립 미술가 협회를 창설했는데, 협회 활동이 부진함에 따라 1884년에는 독립예술가협회살롱전인 '앵데팡당 전Salon des Indépendants'이 창설됐다. 장미십자협회를 결성한 조제팽 펠라당이 기획한 로즈 크루아 살롱전Salon de la Rose-Croix은 1892년에서 1897년까지 유럽의 주요 상징주의 화가들을 규합한 살롱전이었다.

석판화: 유성 해먹을 이용하여 석회석 위에 그린 그림을 찍어내어 복제하는 방식.

세공술: 식기나 화장 장신구 등 귀금속으로 만든 예술 작품.

세련미Atticism: 기원전 5, 6세기 고대 그리스 예술가들 특유의 간결하고 우아한 양식.

스테인드글라스: 유리 조각으로 만든 반투명 장식 구성물로, 대개 색이 들어가며 금속 골조를 이용하여 조각들을 조합한다. 채광 효과를 내면서도 창을 막아주는 용도로 사용된다.

신조형주의: 1917년 피트 몬드리안이 고안한 예술 사조로, 직선을 사용하는 가운데 다각형 면의 내부를 원색, 흑색, 백색, 회색의 색면으로 채우는 것이 특징. 이러한 요소들을 비대칭적으로 연결하되 모든 부분들이 균형감을 이루어야 한다.

아이콘: 데트랑프 물감(고무, 달걀 따위에 푼 물감)을 사용하여 그린 성상으로, 동로마교회의 특징적인 도상화(본문에서는 '상징'의 의미로 'icône'이란 단어를 사용했다—옮긴이).

아카데미즘: 제도권의 정식 교육을 견지하고 전통적인 미적 기준의 틀에 맞추어 작품을 제작하고자 하는 경향.

얀센주의: 17-18세기 프랑스 포르 루아얄을 중심으로 발전한 얀센 및 그 제자들의 학설로, 인간의 자유보다는 신의 뜻을 중시함으로써 예수파에 대항하는 신앙 운동.

우의화(알레고리): 상징적인 의미가 부여된 인물을 이용하여 생각을 표현하는 작품 혹은 그 작품의 일부.

원근법: 주어진 위치에서 특정한 거리를 두고 보이는 3차원의 공간을 평면 위에 표현하는 기술.

원색: 빨강, 파랑, 노랑 등 태양광 스펙트럼을 이루는 세 가지 기본색.

유약: 도자기나 금속의 표면에 입혀 보호하거나 장식하는 유리질 소재.

이오니아(양식): 소아시아 지역에서 발달한 3대 그리스 양식 중 하나로, 기둥머리 양 측면에 두 개의 소용돌이 장식이 덧대어져 있으며, 기둥에는 세로 홈이 패어 있고 그 밑단에는 쇠시리 장식이 들어간 기둥 받침을 댄 것이 특징이다.

자포니즘: 1867년 만국박람회에서 태동하여 수많은 장식미술가가 채택한 양식으로, 19세기 말의 대대적인 이국 성향 운동.

정물화: 사물, 꽃, 채소, 사냥감, 물고기 등을 그린 표현물.

착시 효과: 대상이 실제로 존재하는 것처럼 그림으로 표현하는 기술. 간혹 착시 효과가 그 자체로 하나의 장르로 간주되기도 한다.

채색 장식: 채색 장식으로서 필사본을 꾸미는 채색 이미지나 미세화.

추상(화): 눈에 보이는 세계의 표현에 대한 거부.

캘리그라피: 서체를 그리고 장식하는 예술.

코린트(양식): 가장 늦게 나타난 그리스 양식으로, 기둥머리에 아칸서스 잎을 두 줄로 장식한 것이 특징.

태피스트리: 틀 위에서 손으로 직접 짜 넣은 장식 직물로, 견사나 양모 등의 염색한 씨실로 장식을 집어넣는다. 실을 짤 때 연쇄되는 실을 감추는 방식으로 짜넣는다.

토스카나(양식): 로마에서 발생한 양식으로, 간결함이 특징이다. 건물 상단부의 프리즈 및 기둥 모두에 장식이 들어가지 않은 밋밋한 모양이며, 기둥받침과 기둥머리의 형태도 매우 간소하다.

트리엔트 공의회: 1545~1549년, 1551~1552년, 1562~1563년 트리엔트에서 열린 세계 기독교 공의회. 종교개혁에 맞서는 가톨릭 진영의 개혁을 위한 동력이 되었으며, 로마 가톨릭 교회는 이 공의회를 통해 가톨릭 규율의 전면적인 수정으로 신교 진영의 종교개혁에 맞섰다.

판화(그라비어gravure): 주로 목판이나 동판 등의 소재에 음각으로 새겨 넣은 모티브를 종이 위에 복제하는 방식.

판화(에스탕프estampe): 원판 표면의 처리 방식으로 찍어내는 그림으로, 볼록 판화와 오목 판화, 평판화가 있다.

표의문자: 하나의 의미를 가리키는 문자 기호. 문자 자체에 의미가 드러나는지 여부는 상관 없다.

프레스코화: 색이 스며들 수 있도록 마르지 않은 상태의 회반죽 층 위에 물에 희석한 안료를 이용하여 작업하는 벽화의 형태.

프리미티비즘Primitivism: 소위 '원시' 부족이라 일컫는 사람들의 예술에 대한 서구권 예술가들의 관심.

찾아보기

*강조된 쪽수는 본문의 도판을 가리킨다.

도판 출처

p. 4 : Ph. Coll. Archives Larbor ; p. 6 : Ph. Coll. Archives Larousse ; p. 8 : Ph. © Photo Josse/Leemage ; p. 10 : Ph. Coll. Archives Larousse ; p. 11 : Ph. © Raffael/Leemage ; p. 12 : Ph. © National Gallery of Art, Washington ; p. 13 : Ph. Coll. Archives Larousse ; p. 15 : Ph. Coll. Archives Larousse ; p. 16 : Ph. © Archives Larbor ; p. 19 : Ph. E. Tweedy © Archives Larbor ; p. 20 : Ph. H. Josse © Archives Larbor ; p. 22 : Ph. © Archives Larbor ; p. 24 : Ph. © Archives Larbor ; p. 27 : Ph. Coll. Archives Larousse ; p. 29 : Ph. © Archives Larbor ; p. 30 : Ph. © The Metropolitan Museum of Art, New York ; p. 33 : Ph. H. Josse © Archives Larbor ; p. 34 : Ph. © Archives Larbor ; p. 37 : PH. Coll. Archives Larbor ; p. 38 : Ph. Coll. Archives Larousse ; p. 41 : Ph. H. Josse © Archives Larbor ; p. 42 : Ph. Ralph Kleinhempel © Archives Larbor ; p. 44 : Ph. Coll. Archives Larousse ; p. 46 : Ph. © Archives Larbor ; p. 47 : Ph. A. Danvers © Archives Larbor ; p. 48 : Ph. H. Josse © Archives Larbor ; p. 51 : Ph. H. Josse © Archives Larbor ; p. 52 : Ph. © National Gallery of Art, Washington ; p. 54 : Ph. © Archives Nathan ; p. 55 : Ph. © Archives Nathan ; p. 56 : Ph. © The Metropolitan Museum of Art, New York ; p. 59 : Ph. H. Josse © Archives Larbor ; p. 60 : Ph. H. Josse © Archives Larbor : p. 62-63 : Ph. Coll. Archives Larousse ; p. 65 : Ph. A. Danvers © Archives Larbor ; p. 66 : Ph. © The Metropolitan Museum of Art, New York ; p. 69 : Ph. © Archives Larbor ; p. 70 : Ph. H. Josse © Archives Larbor ; p. 73 : Ph. © Archives Larbor ; p. 74 : Ph. H. Josse © Archives Larbor ; p. 77 : Ph. © Photo Josse/Leemage ; p. 78 : Ph. Coll. Archives Larousse ; p. 81 : Ph. © Archives Larbor ; p. 82 : Ph. © Archives Larbor ; p. 85 : Ph. © Archives Larbor ; p. 86 : Ph. © Archives Larousse ; p. 89 : Ph. © National Gallery of Art, Washington ; p. 90 : Ph. © Luisa Ricciarini/Leemage ; p. 92 : Ph. © Archives Larbor ; p. 93 : Ph. Coll. Archives Larbor ; p. 94 : Ph. Vaerig © Archives Larbor ; p. 97 : Ph. Ralph Kleinhempel © Archives Larbor ; p. 98 : Ph. Coll. Archives Larbor ; p. 101 : Ph. Coll. Archives Larousse ; p. 102 : Ph. Courtesy Galerie Schmit, Paris. © Adagp, Paris, 2018 ; p. 105 : Ph. Jeanbor © Archives Larbor. © Adagp, Paris, 2018 ; p. 106 : Ph. © DeAgostini/Leemage. © Succession Picasso 2018 ; p. 109 : Ph. © Archives Larbor ; p. 110 : Ph. Coll. Archives Larbor. © Adagp, Paris, 2018 ; p. 113 : Ph. © Peggy Guggenheim Collection, Venise ; p. 114 : Ph. L. Joubert © Archives Larbor ; p. 116 : Ph. Coll. Archives Larbor ; p. 117 : Ph. Coll. Archives Larbor ; p. 118 : Ph. Coll. Archives Larousse. © Adagp, Paris, 2018 ; p. 121 : Ph. Coll. Archives Larousse. © Adagp, Paris, 2018.